玄潭印譜 II

마음과 역사를 담은
전각세계

*The Seal Engraving World Containing
the Mind and History.*

曹 首 鉉

KB140412

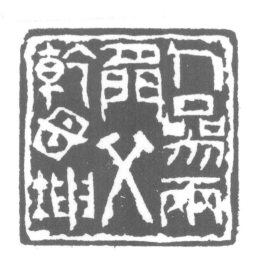

도서출판
다운샘

이 도서의 국립중앙도서관 출판예정도서목록(CIP)은 서지정보유통지원시스템 홈페이지 (http://seoji.nl.go.kr)와 국가자료공동목록시스템(http://www.nl.go.kr/kolisnet)에서 이용하실 수 있습니다.(CIP제어번호: CIP2017011004)

국립중앙도서관 출판사도서목록(CIP)

(마음과 역사를 담은) 전각세계 = The seal engraving world containing the mind history / 저자: 조수현. -- 서울 : 다운샘, 2017
 p. ; cm. -- (玄潭 印譜 ; 2)

ISBN 978-89-5817-373-1 03620 : ₩35000

인보[印譜]
전각(조각)[篆刻]

628.8-KDC6
737.6-DDC23
CIP2017011004

표제 :『여사서』서체집자

표지 그림(앞) : 人參兩間 父乾母坤 인참양간 부건모곤
　　　　　　　 사람만이 천지 사이에 참여 하여 하늘을 아버지로 하고
　　　　　　　 땅을 어머니로 한다.

표지 그림(뒤) : 원다르마상 1

두 번째 현담인보집을 내며

전각은 방촌(작은 네모꼴)에 마음의 여운을 새겨 넣는 동양고유의 예술이다. 아울러 이 인장문화는 과거 임금에서부터 개인에 이르기까지 일상화된 문화로 자리 잡았다. 일례로 왕의 어보와 각부의 장관, 시도지사, 읍면동장 등의 관인과 개인의 인감 등이다. 심지어 사람이 '출생에서 사망에 이르기까지' 인장이 쓰이고 있다. 그러나 서화 작품에 쓰이는 것은 예술화되어 전각(篆刻)이라는 이름으로 음각과 양각으로 이루어졌다.

<휴휴암좌선문>에 보면, 마음이란 '크게 감싸도 밖이 없고, 세밀히 들어가도 안이 없다.'는 '대포무외(大包無外) 세입무내(細入無內)'란 말과 같이 마음의 세계는 크게는 우주보다 넓고, 작게는 이 한 몸 어찌할 수 없을 만큼 작은 것이다. 이런 마음의 세계를 좁은 공간에 새겨 넣는 작업이 전각예술이다.

일찍이 동양 고유의 경전인 유교의 『중용』과 불교의 『금강경』, 그리고 도교의 『도덕경』 내용을 새겨 『중용·금강경·도덕경의 전각세계』라는 이름으로 현담인보집을 1996년에 출간한 바 있다. 그 뒤 학부와 대학원에서 전각 수업을 하며 틈틈이 내 마음을 다스리며 천착해온 수심결·한국천자문·고구려성·한글·달마상·원다르마상·일원상서원문·반야심경·천부경 등 일부를 모아 현담인보 II 『마음과 역사를 담은 전각세계』란 내용으로 출간하게 되었다.

20여 년 동안 새긴 인장이 많은 것 같으나, 돌이켜 보면 모두 부질없는 습작에 불과하다. 그러나 버리기엔 아까워 일부를 모아 거듭 살피니, 사람 마음이 늘 그곳에 머무름을 느낀다. 옛말에 '참 도는 허공처럼 텅 비어 있지만, 또한 오묘해 다북차 있다.'라는 진공묘유(眞空妙有)의 소식임을 다시금 느낀다.

『논어』에 '이문회우(以文會友)'라는 공자님 말씀이 있다. 이에 빗대어 '이인회우(以印會友)'란 말이 떠오른다. 인장에 관심 있는 분과의 소통이다. 서로 격이 없이 인장에 대해 서로의 의견과 풍격을 나누면서 전각예술이 한 차원 높아지기를 소망한다. 아울러 이 작은 인보집이 동료 선후배에게 조금이나마 참고 되기를 바란다. 끝으로 책을 꾸미도록 도와주신 지인들께 감사드리며, 출판에 응해 주신 다운샘 김영환 대표님께도 사의를 표한다.

을미년(2015) 5월 길일

미륵산 징심실(澄心室)에서 조수현 쓰다

On Issuing the 2nd Collection Book of Seal Impressions by Hyundam

Seal engraving is the unique art of the Orient of carving heart feelings in small square form. In addition, this seal culture has rooted in daily culture from the king to individuals in the past. The examples are a king's seal, and the official seals of each ministry's minister, governor of a city or province, and head of a county or village, as well as individual signet seals. Even human being uses it from birth till death. The seals used in the works of painting and calligraphy, however, become artful as seal engraving (*jeon'gak*), engraving in intaglio, or engraving in relief.

According to the 'Text on Seated Meditation by the Master of Rest and Repose Hermitage,' the mind is "so great that there is nothing outside; it is so small that there is nothing inside." The mind's world is broader than the universe in greatness, yet we cannot handle this body in smallness. The work to carve this world of mind into a small space is the art of seal engraving.

Once I issued a collection of seal impressions by Hyundam in 1996 by the name of *The World of Seal Engraving of the Zhongyong, the Diamond Sutra, and the Daodejing*, in which I carved in the contents of the *Zhongyong* (Mean) in Confucianism, the *Diamond Sutra* in Buddhism, the *Daodejing* (scripture of the Way and Virtue) in Daoism as unique oriental scriptures. After that work, I taught in classes of seal engraving in college and graduate school, disciplining my mind in

spare time. I worked on the *Secret to Cultivate the Mind*, the *Thousand-Character Classics of Korea*, Castles of Goguryeo Dynasty, the *Korean* (han'geul), the Bodhidharma's image, Won Dharma's image, the *Il-Won-Sang* Vow, the *Heart Sutra*, the *Heavenly Mark Scripture* (cheonbu-gyeong), etc. Collecting the part of those works, I published the second book of seal impressions by Hyundam, *The Seal Engraving World Containing the Mind and History*.

It seems there are many seals that I worked on for 20 years, but I feel as if they were just futile practice works when I look back. However, feeling regrettable if abandoned, when I look into them again after collecting parts of them, I feel a human being's mind dwells there always. I feel again it is the news of 'true voidness and marvelous existence' to mean 'the true Way is totally void like empty space, but it is mysteriously marvelous, filling [the universe] completely' as the old sayings go.

In *Analects*, there is a saying of Confucius, 'to make friends through literature.' Compared with it, the words, 'to make friends through seals' comes to my mind. It is to communicate with people who are interested in seals. Sharing opinions and characters about seals freely, I hope the art of seal engraving will be raised to a higher level. In addition, I hope this small collection book of seal impressions will be helpful to colleagues, seniors, and juniors. Finally, I appreciate the help of my acquaintances in publication of this book, and also I am grateful to Kim Young-hwan, president of Daunsaem Publication, who agreed to publish it.

On a blessed day, May, 2015
Cho Soo-hyun,
Humbly written at Jingsim-sil house under Mt. Mireuk-san at Iksan.

목 차

3. 고구려산성 / 55

4. 한국천자문 / 121

5. 한글인장 / 175

6. 천부경과 천지인 / 193

7. 불법의 전파 / 197

· 한국의 전각사(篆刻史)

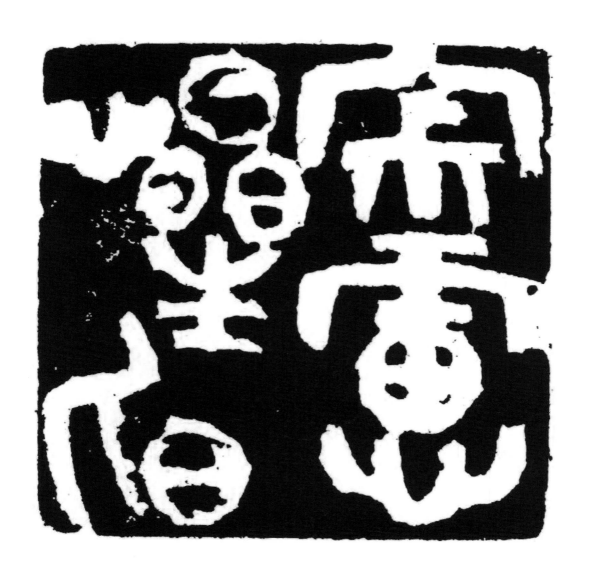

1. 참회게송과 역경구

　역경(주역)은 우주를 음·양의 이치로 나누어 변화하는 세상을 다루고 있으며 인장 문화인 전각도 음·양각으로 구분된다. 이런 변화에 순응하며 성찰과 참회를 통해 지난 과거를 회고하고 인간의 기질과 정신세계를 함축하고자 한다.

◎ 인장 목록

1	懺悔偈 理懺頌 참회게 이참송
2	懺悔偈 事懺頌 참회게 사참송
3	與天地合其德 여천지합기덕
4	與日月合其明 여일월합기명
5	骨血筋 골혈근
6	靈氣質 영기질

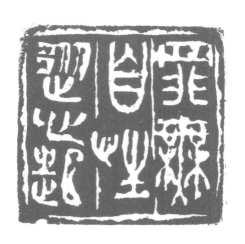

1. 懺悔偈 理懺頌　참회게 이참송 2007
　　罪無自性從心起　자성에는 원래 죄가 없으나 마음 따라 일어나고
　　心若滅時罪亦亡　마음이 멸해지면 죄도 또한 없어지는 것이라
　　罪亡心滅兩俱空　죄도 없어지고 마음도 멸해서 함께 텅 비면
　　是卽名謂眞懺悔　이를 가리켜 진실한 참회라 한다.

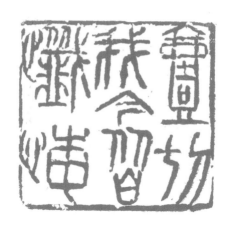

2. 懺悔偈 事懺頌　참회게 사참송　2007
　　我昔所造諸惡業　지난 세상에 지어놓은 모든 악업은
　　皆由無始貪瞋痴　모두가 비롯없는 탐진치심으로 말미암았고
　　從身口意之所生　몸과 입과 뜻으로 지은 것이라
　　一切我今皆懺悔　내가 지금 지성으로 참회 합니다.

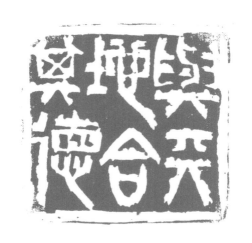

3. 易經句 2009

與天地合其德 여천지합기덕: 천지와 더불어 그 덕을 합하다.

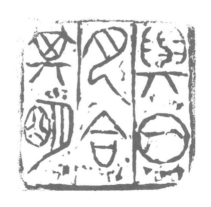

4. 易經句

與日月合其明 여일월합기명: 일월과 더불어 그 밝음을 합하다.

夫大人者 與天地合其德 與日月合其明 與四時合其序 與鬼神合其吉凶 先天而天弗違
後天而奉天時 天且弗違 而況於人乎 況於鬼神乎

대인은 천지와 더불어 그 덕을 합하고, 일월과 더불어 그 밝음을 합하고, 사시와 더불어
그 차서를 합하고, 귀신과 더불어 그 길흉을 합하고, 하늘보다 먼저 해도 하늘에 어긋나지
않고, 하늘보다 뒤에 해도 천시를 받드나니, 하늘도 또한 어기지 못하나니, 하물며 사람과
귀신인들 어기랴!

5. 骨血筋 골혈근 2001

骨血筋此三者 均衡調和 卽 人間與書法也

뼈와 피와 근육 이 세 가지를 균형 있게 조화함이 곧 사람과 더불어 서법예술이라오.

▶ <書有筋骨血肉, 前人論之備矣, 仰更有說焉? 故書以筋骨爲先> 淸 朱履貞 『書學捷要』
'글씨에는 근·골·혈·육이 있는데, 이는 전대 사람이 논한 것을 갖추어 놓은 것이니
여기에 무슨 말이 필요 하겠는가? 글씨는 근골을 우선으로 하여야 한다.' ≪청, 주이정,
『서학첩요』≫.

6. 靈氣質 영기질 2001

靈之精神 質之肉身 氣之血脈也 此三者 通一合 人間也

영은 정신, 질은 육신, 기는 혈맥이다. 이 세 가지가 하나로 합함이 인간이다.

▶ '우주만유의 기본적 구성요소를 영과 기와 질로 보고, 영은 우주의 본체자리로서 영원
불변한 성품이며, 기는 만유의 생생한 기운으로서 개체 하나 하나를 생동케하는 힘이
고, 질은 우주만유의 바탕으로서 사물 하나하나를 이루는 형체라고 보고 있다.' ≪정산
종사 법어 원리편 14장≫.

2. 修心訣 마음 닦는 비결

고려시대 普照國師 知訥(1158-1210)스님이 지은 수심결에 한학자 宮山교무가 연의
<도서출판 동남풍 1994>한 내용을 새긴 인장이다.

◎ 인장 목록

1	一物長靈 일물장영	2	心佛性法 심불성법
3	心外無佛 심외무불	4	佛性在身 불성재신
5	佛性在用 불성재용	6	因案入道 인안입도
7	變在何處 변재하처	8	莫墮邪正 막타사정
9	入門頓漸 입문돈점	10	理悟事除 이오사제
11	不斷佛種 부단불종	12	頓悟之路 돈오지로
13	漸修之路 점수지로	14	莫存知量 막존지량
15	運轉是誰 운전시수	16	動用卽心 동용즉심
17	佛祖壽命 불조수명	18	自己靈知 자기영지
19	本來無物 본래무물	20	空寂靈知 공적영지
21	信成佛果 신성불과	22	悟後牧牛 오후목우
23	自心具足 자심구족	24	以惱成道 이뇌성도
25	圓覺大智 원각대지	26	定慧等持 정혜등지
27	寂慮惺昏 적려성혼	28	得道自在 득도자재
29	定慧對治 정혜대치	30	二門定慧 이문정혜
31	兩門治法 양문치법	32	自性定慧 자성정혜
33	隨相定慧 수상정혜	34	不落汚染 부락오염
35	悟後眞修 오후진수	36	入植不種 입식불종
37	得人勤修 득인근수	38	淨心成覺 정심성각
39	心宗能觀 심종능관	40	放下皮囊 방하피낭

1. 一物長靈 일물장영 1999 : 한 물건이 길이 신령하다.

三界熱惱 猶如火宅 其忍淹留 甘受長苦 欲免輪廻 莫若求佛 若欲求佛 佛卽是心 心何遠覓 不離身中 色身是假 有生有滅 眞心如空 不斷不變 故云百骸潰散 歸火歸風 一物長靈 蓋天蓋地

삼계(욕계, 색계, 무색계)의 뜨거운 번뇌가 마치 불타는 집과 같거늘, 거기에 차마 오래도록 머물러 기나긴 고통을 달게 받으려는가. 윤회를 면하려면 부처를 찾는 것만 못하고 만일 부처를 찾는다면 부처는 곧 이 마음이니 마음을 어찌 멀리서 찾을 것인가, 몸을 떠난 것이 아니다. 육체란 거짓으로 생겨났다 없어졌다 하지만 참 마음은 텅 비어 끊어지지도 않고 변하지도 않는 것이다. 그러므로 "뼈마디는 문드러지고 흩어져 불로 돌아가고 바람으로 돌아가지만 한 물건 마음만은 길이 신령하여 하늘도 덮고 땅도 덮는다."고 하였다.

2. **心佛性法** 심불성법 : 마음은 부처 성품은 진리

▶ 〈佛祖留心勿他求, 德相備體莫追修〉

　'부처 마음에 머무르니 다른데서 구하지 말고, 지혜덕상 몸에 갖추었으니 따로 닦으려
　말라.'

3. **心外無佛** 심외무불 : 마음 밖에 부처 없다.

▶ 〈過去聖人旣覓心, 未來徒衆亦尋金〉

　'과거 성인은 이미 마음에서 찾았고, 미래 중생도 마음에서 찾아야 하리.'

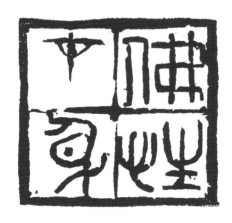

4. **佛性在身** 불성재신 : 불성은 몸 안에 있다.

▶ <四大假緣實不淫, 五蘊空殼亦非尋>
　'네 가지가 거짓 인연이니 빠지지 말고, 오온이 비었으니 찾으려 말라.'

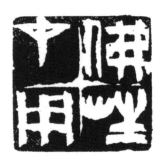

5. **佛性在用** 불성재용 1999 : 불성은 쓰는데 있다.

佛佛生生本自靈 心心性性實常醒 南邊泰畹華英發
一番折枝挿衆星 則佛性 現在汝身 何假外求

부처는 부처 중생은 중생 본래 저절로 신령하고
마음은 마음 성품은 성품 참으로 항상 깨어있네.
남쪽 큰 밭에 꽃이 피었는데
한 번에 가지 꺾어 뭇 별에 꽂으리.
바로 불성이 현재 내 몸 안에 있는데 어찌 밖에서 찾으리요.

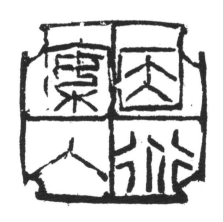

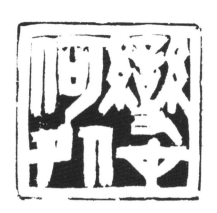

6. 因案入道 인안입도 : 공안으로 도에 든다.
▶ <一朶笑花闢大程, 二江流水遂深瀛>
　'한 송이 꽃 웃으면 큰 길 열리고, 두 강물 흘러 바다 이루네.'

7. 變在何處 변재하처 : 신통변화가 어느 곳에 있는가.
▶ <呼風喚雨世途驚, 渡水移山界下聲>
　'바람 부르고 비 불러 세상 놀라고, 물 건너고 산 옮겨 천하에 소리 나도다.'

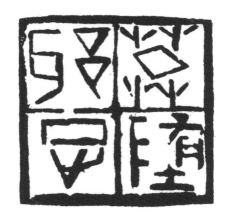

8. 莫墮邪正 막타사정 : 사정에 떨어지지 말라.

▶ ⟨狂人邪說響雷椎, 眞者正言顯面欺⟩

'미친 사람 삿된 말 우레 방망이 울리고, 참된 사람 바른말 얼굴 속임 나타내네.'

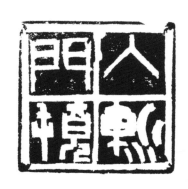

9. **入門頓漸** 입문돈점 : 문에 드는 것은 돈오와 점수이다.

佛祖衆生如掌易　悟醒迷惑似拳垂
兩門頓漸門楹折　開眼盲人不受欺

부처와 중생 손바닥 펴는 것이요
깨침과 어둠 주먹 쥐는 것일세.
돈오점수 두 문 문기둥 부러지고
눈 뜬 이든 맹인 이든 속지 않는다네.

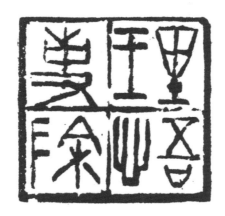

10. **理悟事除** 이오사제 : 이치는 깨쳐야하고 습관의 기운은 제거해야 한다.

▶ ＜理物一團誠易醒, 事根萬緖實難燊＞

'이치 하나의 뭉치로 깨치기 쉽고, 일의 실마리 밝히기 어렵네.'

11. **不斷佛種** 부단불종 : 부처 종자 끊지 말자.

若作懸崖不永登　自生退屈未修增
本心元覺無迷惑　莫扣門扉乞食僧

만일 현애상 지으면 길이 오르지 못하고
스스로 퇴굴심 내면 닦지 못하리.
본래 마음 깨어 미혹 없으니
문짝 두드려 빌어먹는 중 되지 말게.

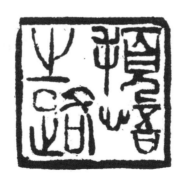

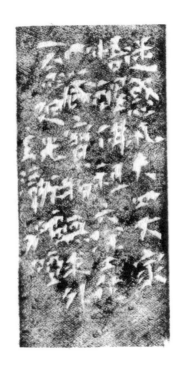

12. **頓悟之路** 돈오지로: 깨달음의 길.

迷惑凡夫四大家　悟醒佛祖六塗花
內藏寶物無求外　一念廻光圻嘔啞

미혹한 범부는 사대로 집을 삼고
깨달은 부처는 육도로 꽃피우네.
안에 보물 갈았으니 밖에서 찾지 말라.
한 생각 빛 돌이키면 말문 터지리.

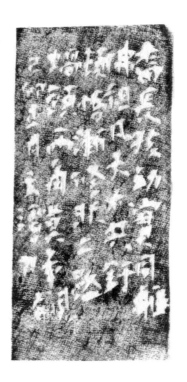

13. **漸修之路** 점수지로 : 점진적으로 닦아가는 길.

區長孩幼實同軀　佛祖凡夫亦共骬
頓悟漸修非二路　蝸頭兩角莫爭견

어른 아이 몸 한가지요

부처 범부 뼈 하나이네.

돈오점수 두 길 아니어늘

달팽이 두 뿔 보기 다투지 말게.

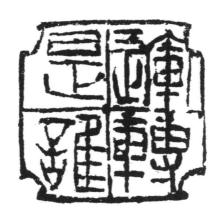

14. **莫存知量** 막존지량 : 아는 것으로 헤아리려 말라.

▶ <諸法皆空不昧知, 一心遍滿未窺絲>
　'모든 법 공한 곳에 영지 어둡지 않고, 한마음 두루 하여 실 끝 엿볼 수 없네.'

15. **運轉是誰** 운전시수 : 운전하는 이 누구인가.

▶ <虛中藏寶孰人掘, 肉裏隱心何者探>
　'허공 속에 감춘 보물 누가 캐며, 고기 속에 숨은 마음 누가 더듬으랴.'

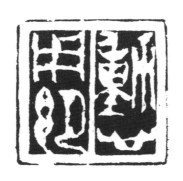

16. **動用卽心** 동용즉심 : 움직이고 활용하는 것이 바로 마음.

四大山中一物藏　五陰城裡十方揚
若人收得玆珍寶　宇宙空間無礙堂

사대산중에 한 물건 감췄고
오음성속에 시방이 드러나네.
만일 사람이 이 보배 얻으면
우주공간이 걸림 없는 집이 되리.

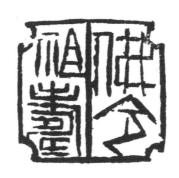

17. **佛祖壽命** 불조수명 : 부처와 조사의 수명.

理體空虛絶狀名　　元心明淨盡癡盲
本無圓角如如物　　能養乾坤萬像生

진리 텅 비어 모양 이름 끊어지고
마음 밝고 맑아 어리석고 어둠 다 하였네.
본래 둥글고 모가 없는 여여한 물건
능히 하늘 땅 길러 만상을 내네.

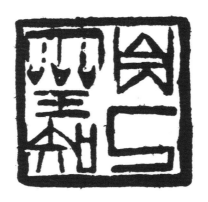

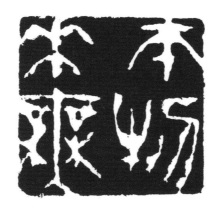

18. **自己靈知** 자기영지 : 자기의 신령스런 알음알이.
▶ <闔眼忘形化理觀, 藏身專志本心看>
　　'눈 감고 형체 잊어 조화이치 보고, 몸 감추고 뜻을 오롯이 본래 맘 보네.'

19. **本來無物** 본래무물 : 본래 한 물건도 없다.
▶ <寂寂空空空內外, 無無截截截名言>
　　'고요하고 빈자리 안과 밖도 비고, 없고 끊어진 자리 이름과 말 끊겼네.'

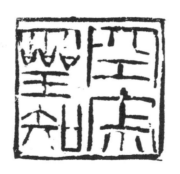

20. **空寂靈知** 공적영지 : 텅 빈 가운데 신령스런 알음알이.

　　一路正眞笑綺花　　二程艱險隱邪蛇

　　常留法界遊金佛　　我定無移日月斜

　　한 길 바르고 참되어 비단꽃 웃음 띠고

　　두 길 험난하여 사악한 뱀 숨듯

　　항상 법계에 황금 부처와 머물러

　　나는 고정되어 옮김 없이 일월 비추리.

21. **信成佛果** 신성불과 : 믿음이 있어야 불과를 이룬다.

▶ ＜立信除疑性智生, 專心悟理法囊盈＞
　'믿음 세우면 의심 풀려 지혜 생겨나고, 마음 오롯이 하면 이치 깨쳐 법 주머니 채워지리.'

22. **悟後牧牛** 오후목우 : 깨달은 뒤에 소를 기르듯 하라.

▶ ＜風氣不吹樹不搖, 心天無蔽影無昭＞
　'바람 불지 않으면 나무 흔들리지 않고, 마음 가리지 않으면 그림자 밝힐 필요 없네.'

23. **自心具足** 자심구족 : 자기 마음에 족히 갖추어 있다.

東來圓覺起風波　西往凡夫作惡魔
本得明淸無漏智　一隅閑坐唱樵歌

동쪽으로 온 달마 풍파 일으키고
서쪽으로 간 범부 악마 되었다네.
본래 밝고 맑은 무루지혜 얻으니
한 모퉁이 한가히 앉아 나무꾼 노래 부르리.

24. **以惱成道** 이뇌성도 : 번뇌로 도를 이룬다.
▶ 〈石壓草根復起萌, 抑斷煩惱亦毛生〉
　'돌로 풀뿌리 누르면 다시 싹이 나고, 억지로 번뇌 끊으면 또한 털처럼 생겨나네.'

25. **圓覺大智** 원각대지 : 두렷하게 깨친 큰 지혜.
▶ 〈定慧等持佛祖敎, 死生頓脫自由存〉
　'정혜를 평등히 가지면 부처 도타웁고, 생사를 단번에 벗어나면 자유롭네.'

26. **定慧等持** 정혜등지 : 정과 혜를 평등하게 가지라.

▶ 〈自性鄕中無痴亂, 頓門城裏不推量〉

　'자성향에 어리석음과 어지러움 없고, 돈오문성에 미루어 헤아리지 못하리.'

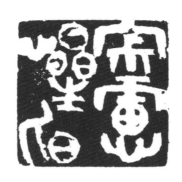

27. **寂慮惺昏** 적려성혼 : 고요함으로 생각을 성성으로 혼미를 다스린다.

寂寂惺惺妙理充　昏昏亂亂大心通
兎龜競走爭先後　不脫猿公佛掌中

고요하고 깨인데 묘한 이치 가득하고
어둡고 어지러운데 큰 마음 통하네.
토끼와 거북 경주하며 앞뒤 다투고
재주가진 손오공 부처손 벗어나지 못하네.

28. **得道自在** 득도자재 : 도를 얻으면 자유롭다.

白雲橫谷水長流　皎月射村風影浮
顛立裸身歌獨舞　雁飛魚躍鹿兒諭

흰 구름 골에 긴 물 흐르고
밝은 달 마을에 쏟아 바람 그림자 뜨네.
거꾸로 서 알몸 되어 노래하고 춤을 추니
기러기 날고 고기 뛰고 사슴도 깨우쳤네.

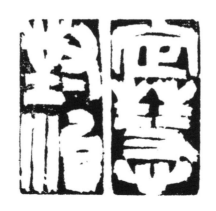

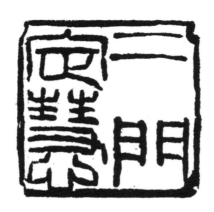

29. **定慧對治** 정혜대치: 정문과 혜문으로 대치한다.

▶ 〈門央門外元無異, 掌背掌中本不分〉

　'문 안 문 밖 원래 다르지 않고, 손등 손바닥 본래 나뉨 아니네.'

30. **二門定慧** 이문정혜: 수상문(隨相門)정혜와 자성문(自性門)정혜.

▶ 〈算計理源棒破腸, 推知性體喝盲揚〉

　'이치를 따지면 몽둥이에 창자 터지고, 성체를 미뤄 알려면 할 소리에 눈이 멀으리.'

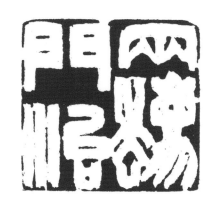

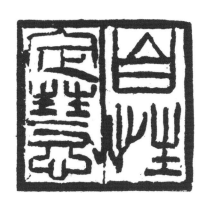

31. **兩門治法** 양문치법 : 두 문의 대치 방법.

▶ <皓珠彫琢本形喪, 元性修持叡智亡>
 '흰 옥 새기면 본래 모양 잃고, 본 성품 닦으면 슬기로운 지혜 없어지네.'

32. **自性定慧** 자성정혜 : 자성문의 정과 혜.

▶ <隨言生解漸增疑, 悟性忘情實得知>
 '말을 따라 알음 내면 점점 의혹 더하고, 성품 깨쳐 망정을 잊으면 참된 앎 얻으리.'

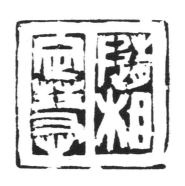

33. **隨相定慧** 수상정혜 : 수상문의 정과 혜.

適力負裝行遠近　隨機優劣別將兵
定住等閒浮老月　一指尖頭三界爭
힘에 맞추어 봇짐 매고 멀리 가까이 가고
근기 우열 따라 장군 병졸 나뉘네.
머물러 한가하니 늙은 달 떠오르고
손가락 끝에 삼계가 다투네.

34. 不落汚染 부락오염: 오염수에 떨어지지 않는다.

乘風飛鳥闢先天　隨水游魚湧慧泉

已悟本心清淨體　邪魔惡鬼佛音傳

바람타고 나는 새 옛 하늘 열고

물 따라 헤엄친 고기 지혜 샘솟게 하네.

이미 본심이 청정한 체성임 깨치니

사악한 귀신들도 부처 말씀 전하네.

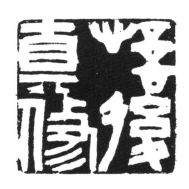

35. **悟後眞修** 오후진수 : 깨친 뒤에야 참 닦음이 된다.

上通下達元無礙　古始今存本不纏
隱顯去來始實物　甚麼裂口吐騷然

위로 통하고 아래로 사무쳐 원래 걸림 없고
옛날 시작하여 지금까지 있으나 본래 얽히지 않았네.
숨으나 나타나나 가나오나 여실한 물건인데
어찌 입 찢어 잔소리 토했는고.

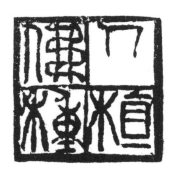

36. **入植不種** 입식불종 : 누구나 부처종자 심어져 있다.

心藏佛祖如意珠　身備威能造化樞

兀立乾坤山海富　何縈世物有無乎

마음에는 불조의 여의주 갖았고

몸에는 위능의 조화추 갖추었네.

올연히 건곤에 서서 산해에 부를 두었으니

어찌 세상 물건 있고 없음에 매일 건가.

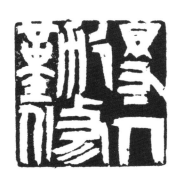

37. **得人勤修** 득인근수 : 사람 되었을 때 부지런히 닦자.

刹那入獄苦無除　瞬刻廻心樂有餘
命若西光身似露　速離籠絆獨遊虛

찰나 지옥에 들면 고통 제거할 수 없고
순간 마음 돌리면 즐거움이 남는다네.
명은 서광 같고 몸은 이슬 같으니
어서 구속 벗어나 홀로 허공에 노닐려네.

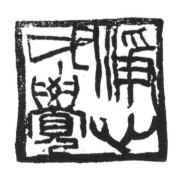

38. **淨心成覺** 정심성각 : 맑은 마음은 깨달음을 이룬다.

世間爲善免三除　永劫淸心得意珠
功德彌天如草露　童兮速閉佛陀窯
세간의 선행 삼악도 면하고
영겁 마음 맑으면 여의주 얻으리.
공덕 하늘 찼지만 풀끝의 이슬이라
아이야 어서 부처문 닫아라.

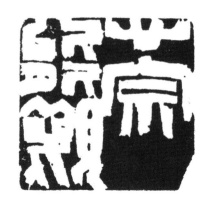

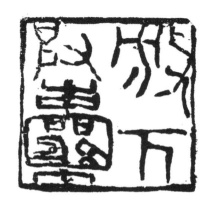

39. **心宗能觀** 심종능관 : 심종을 능히 보아야 한다.
▶ 〈兀立金獅般若吐, 高眺石虎一圓吞〉
 '우뚝 선 쇳 사자 반야를 토하고, 높이 뛰는 돌 호랑이 일원을 삼키네.'

40. **放下皮囊** 방하피낭 : 가죽 주머니를 놓아라.
▶ 〈水水山山道體伸, 風風月月佛顔振〉
 '물마다 산마다 도의 진체 펼치고, 바람마다 달마다 부처 얼굴 떨치네.'

3. 고구려산성

1990년대 이후 중국은 개혁 개방과 함께 정치와 경제적으로 도약하며, <동북공정>이라는 계획에 의해 10여 년간 치밀하게 준비한 결과 2004년 6월 북한지역의 고구려 유적과 압록강변의 유적을 <세계문화유산>(그림참조)으로 등재한 바 있다.

고구려는 705년 동안 수도를 세 번 옮긴다. 기원전 37년-3년(40) 홀본성, 3-427년(424) 국내성, 427년-668년(241) 평양성 이다.

세계문화유산에 등재된 고구려 유적은 모두 이 세 수도를 중심으로 분포되어 있다. 저자는 2000년 전후 몇 차례 유적지를 답사한 바 있으나 주마간산 격이었다. 그러나 문화유산 등재 후 <고구려연구회>회장 서길수교수의 안내를 받으며 2004년 8월 체계적인 답사를 한 바 있다. 고구려 유산은 비록 우리와 멀리 떨어져 있지만 유·무형으로 오늘날까지 우리 문화에 깊숙이 스며 영향을 주고 있다. 단적으로 초기 도읍지 홀본성(환인지역의 오녀산성)의 온돌 유적 등이 대표적이다. 특히 외형적으로 산성·무

덤떼·벽화·비석·벽돌·기와 등과 독자적인 연호의 사용은 고구려다운 문화를 승화시킨 점이다.

'얼빠진 민족은 얼빠진 역사를 낳는다.'라는 교훈처럼 오늘날 우리 모두 음미할 필요가 있다고 본다.

저자는 이후 서길수 교수가 20여 년간 고구려 지역을 답사하며 펴낸 <고구려 산성 한국방송공사편, 1994> 등을 참고하여 압록강과 두만강 넘어 산재한 고구려 산성 100기를 선정하여 2005년에 전각돌에 새기고, 당시 <광개토호태왕비> 전문을 임서한 뒤 판독이 불가한 글자 속에 이 인장을 날인 하였으며, 아울러 2008년 5월 전주 한국소리문화의전당에서 <한국서예의 원류와 맥>이란 주제로 전시한 바 있다.

당시 산성은 오늘날 시·도·읍·면과 같은 지방 고을의 행정 구역으로 그 지역을 지키는 요새이다. 여기서 100의 수는 가득하다는 의미와 민족의 영원성을 담고 있다.

◎ 인장 목록

1	城牆砬子山城 성장입자산성	2	紇升骨城 흘승골성
3	高儉地山城 고검지산성	4	淸水山城 청수산성
5	滿臺城山城 만대성산성	6	可勿城 가물성
7	裴優城 배우성	8	乾溝子山城 건구자산성
9	朝東山城 조동산성	10	石頭河子古城 석두하자고성
11	白巖城 백암성	12	三層嶺山城 삼층령산성
13	東四方臺山城 동사방대산성	14	長城 장성
15	廣興山城 광흥산성	16	木底城 목저성
17	松月山城 송월산성	18	城子山城 성자산성
19	城子溝山城 성자구산성	20	溫特赫部城 온특혁부성
21	蓋牟城 개모성	22	土城屯古城 토성둔고성
23	城門山山城 성문산산성	24	五虎山城 오호산성
25	城山子山城 성산자산성	26	杉松山城 삼송산성
27	興安城 흥안성	28	東團山城 동단산성

29	構道子山城 구도자산성	30	農安縣城 농안현성
31	磨米州城 마미주성	32	大方頂子城 대방정자성
33	楡樹川山城 유수천산성	34	城子山山城 성자산산성
35	紙房溝山城 지방구산성	36	高力城山山城 고력성산산성
37	城子溝山城 성자구산성	38	五峰山城 오봉산성
39	遮斷城 차단성	40	關馬牆山城 관마장산성
41	老城溝山山城 노성구산산성	42	黃城 황성
43	尉那巖城 위나암성	44	安平城 안평성
45	夫餘城 부여성	46	龍首山城 용수산성
47	高麗城山山城 고려성산산성	48	國內城 국내성
49	靑龍山城 청룡산성	50	龍潭山山城 용담산산성
51	建安城 건안성	52	卑沙城 비사성
53	奮英山城 분영산성	54	城牆砬子山城 성장입자산성
55	城子溝山城 성자구산성	56	羅通山城 나통산성
57	龍潭山城 용담산성	58	石城 석성
59	高麗城山山城 고려성산산성	60	煙筒山堡城 연통산보성
61	營城子古城 영성자고성	62	龍潭山城 용담산성
63	催陣堡山城 최진보산성	64	嵐崮山山城 남고산산성
65	吳姑山山城 오고산산성	66	丸都山城 환도산성
67	亭巖山城 정암산성	68	赤山山城 적산산성
69	自安山城 자안산성	70	積利城 적리성
71	旋城山山城 선성산산성	72	城子山山城 성자산산성
73	工農山城 공농산성	74	烏骨城 오골성
75	老白山山城 노백산산성	76	八家子山城 팔가자산성
77	李家堡山山城 이가보산산성	78	山城溝山城 산성구산성
79	中坪古城 중평고성	80	安市城 안시성
81	古城山山城 고성산산성	82	船口山城 선구산성

83	古城 고성	84	遼東城 요동성
85	水流峰山城 수류봉산성	86	玄城 현성
87	北豊城 북풍성	88	柵城 책성
89	新城 신성	90	南夾城 남협성
91	太子城山城 태자성산성	92	黑溝山城 흑구산성
93	卒本城 졸본성	94	二道關城 이도관성
95	南蘇城 남소성	96	北置城 북치성

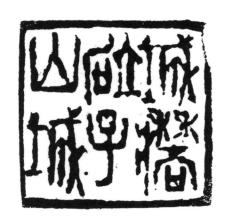

1. 城牆砬子山城　성장입자산성 (환인현)

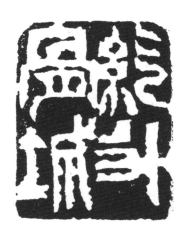

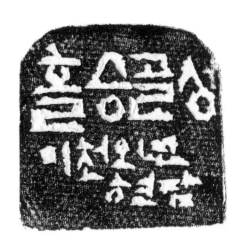

2. 紇升骨城 흘승골성 (환인 오녀산 첫 수도)

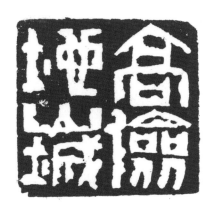

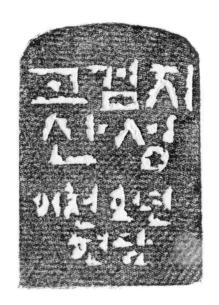

3. 高儉地山城 고검지산성 (환인현)

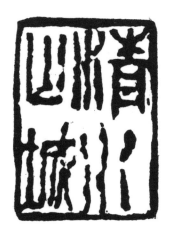

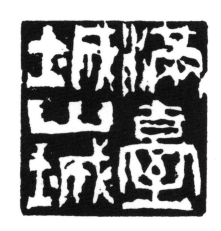

4. 清水山城 청수산성 (용정현)
5. 滿臺城山城 만대성산성 (도문시)

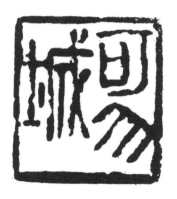

6. 可勿城 가물성 (신빈현)

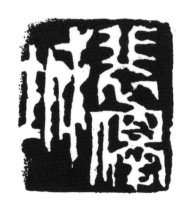

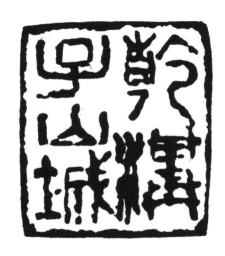

7. 裴優城 배우성 (훈춘현)

8. 乾溝子山城 건구자산성 (훈춘현)

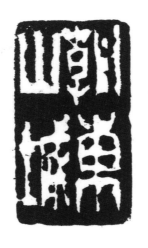

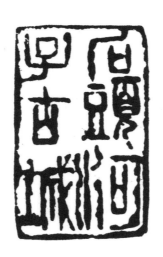

9. 朝東山城 조동산성 (용정현)

10. 石頭河子古城 석두하자고성 (훈춘시)

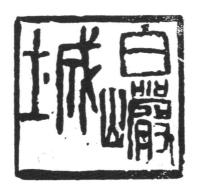

11. 白巖城　백암성 (등탑현)

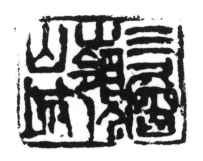

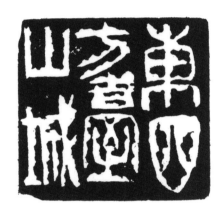

12. 三層嶺山城 삼층령산성 (화룡현)
13. 東四方臺山城 동사방대산성 (왕청현)

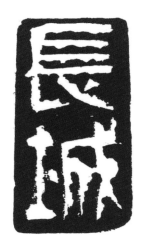

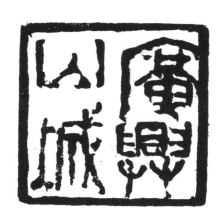

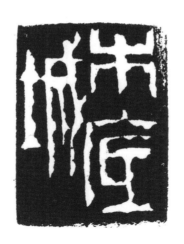

16. 木底城 목저성 (신빈현)

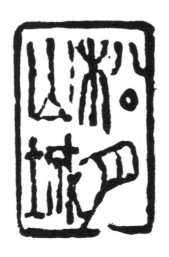

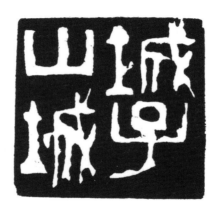

17. 松月山城 송월산성 (화룡현)
18. 城子山城 성자산성 (용정현)

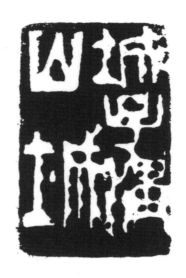

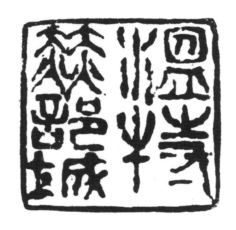

19. 城子溝山城 성자구산성 (용정현)
20. 溫特赫部城 온특혁부성 (훈춘현)

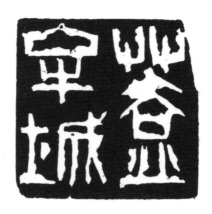

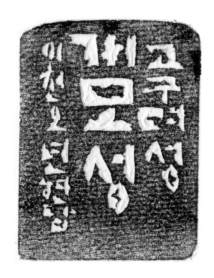

21. 蓋牟城 개모성 (심양시)

22. 土城屯古城 토성둔고성 (용정시)

23. 城門山山城 성문산산성 (안도현)

26. 杉松山城　삼송산성 (신빈현)

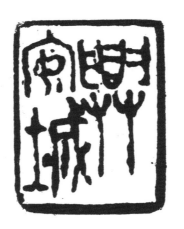

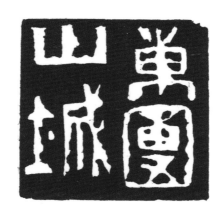

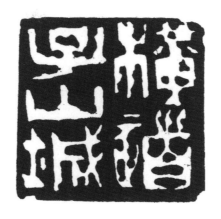

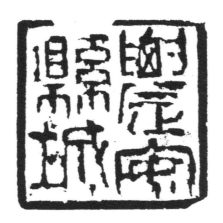

29. 構道子山城 구도자산성 (교화현)

30. 農安縣城 농안현성 (길림시)

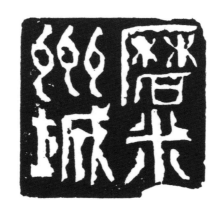

31. 磨米州城 마미주성 (본계현)

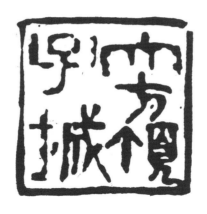

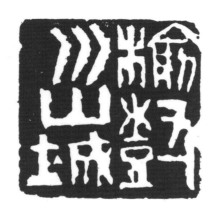

32. 大方項子城 대방정자성 (무송현)
33. 楡樹川山城 유수천산성 (정자현)

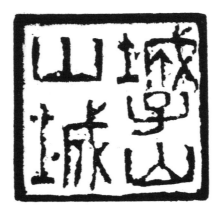

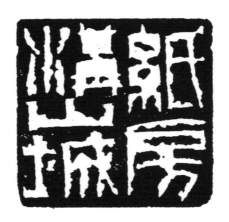

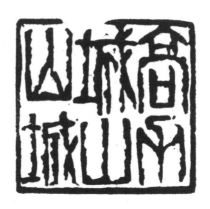

36. 高力城山山城 고력성산산성 (관순현)

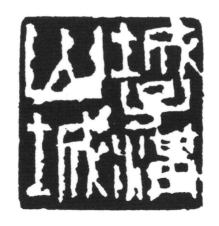

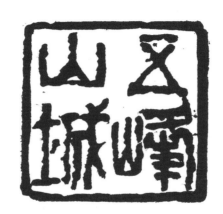

37. 城子溝山城 성자구산성 (반석현)

38. 五峰山城 오봉산성 (안도현)

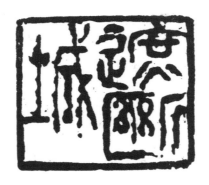

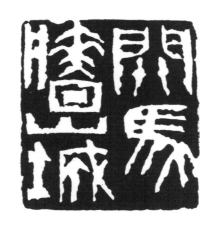

39. 遮斷城 차단성 (집안현)
40. 關馬牆山城 관마장산성 (집안현)

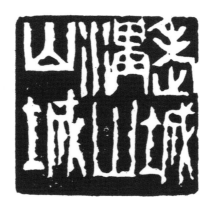

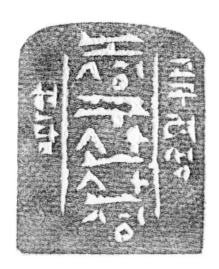

41. 老城溝山山城 노성구산산성 (수암현)

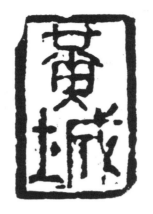

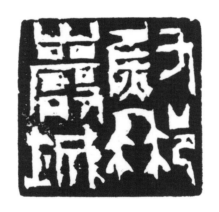

42. 黃城 황성 (집안현)

43. 尉那巖城 위나암성 (집안현)

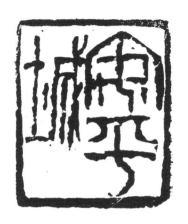

44. 安平城 안평성 (단동시)

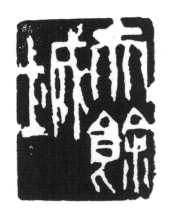

45. 夫餘城 부여성 (서풍현)
46. 龍首山城 용수산성 (요원시)

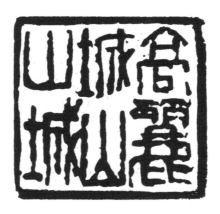

47. 高麗城山山城　고려성산산성 (개현)

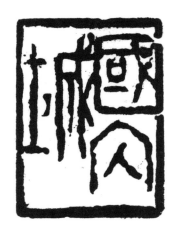

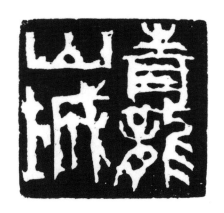

48. **國內城** 국내성 (집안현)

49. **青龍山城** 청룡산성 (청령현)

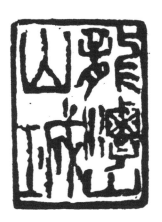

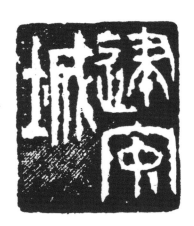

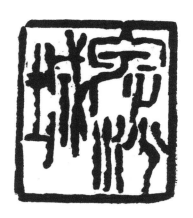

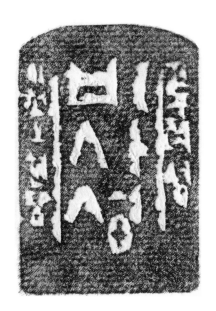

52. 卑沙城 비사성 (금현)

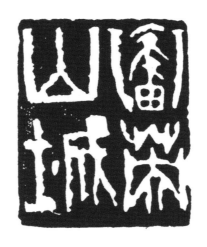

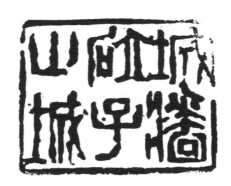

53. 奮英山城 분영산성 (개현)
54. 城牆砬子山城 성장입자산성 (훈춘현)

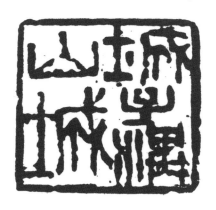

55. 城子溝山城　성자구산성 (개현)

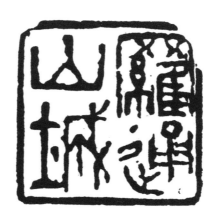

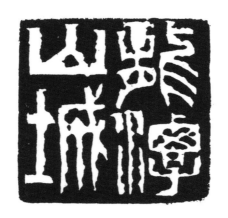

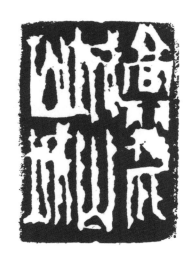

58. 石城 석성 (장하현)
59. 高麗城山山城 고려성산산성 (보란점시)

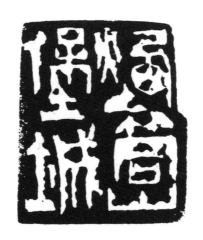

60. 煙筒山堡城 연통산보성 (개헌)

61. 營城子古城 영성자고성 (와방점시)
62. 龍潭山城 용담산성 (길림시)

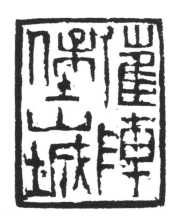

63. 催陣堡山城 최진보산성 (철령현)

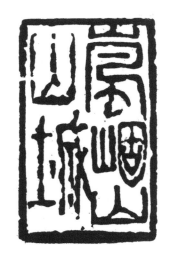

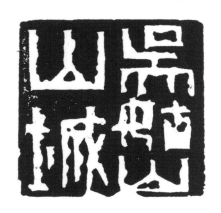

64. 嵐岰山山城 남고산산성 (와방점시)
65. 吳姑山山城 오고산산성 (보란점시)

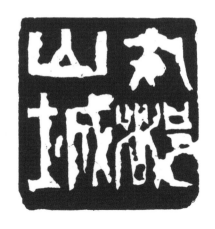

66. 丸都山城　환도산성 (집안현)

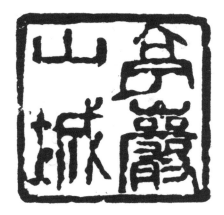

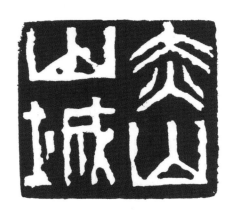

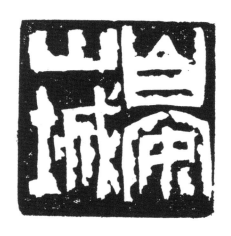

69. 自安山城 자안산성 (통화시)

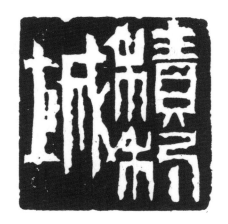

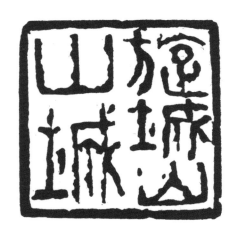

70. 積利城　적리성 (수암현)

71. 旋城山山城　선성산산성 (장하현)

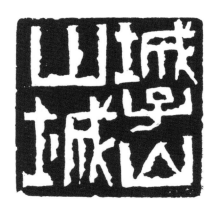

72. 城子山山城 성자산산성 (동풍현)

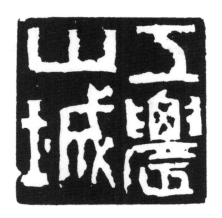

73. 工農山城 공농산성 (요원시)

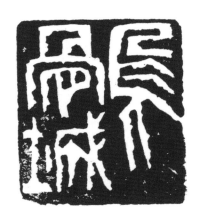

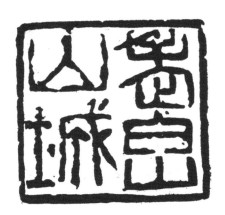

74. 烏骨城 오골성 (봉성현)

75. 老白山山城 노백산산성 (보란점시)

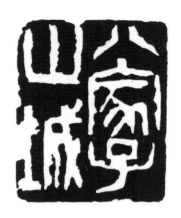

76. 八家子山城　팔가자산성 (화룡현)

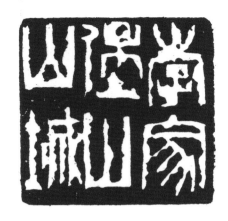

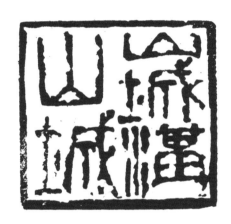

77. 李家堡山山城　이가보산산성 (본계현)

78. 山城溝山城　산성구산성 (봉성현)

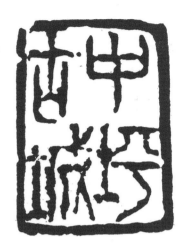

79. 中坪古城 중평고성 (용정현)

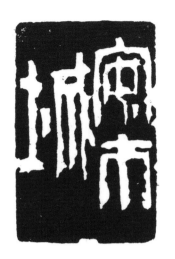

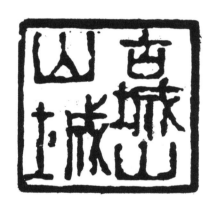

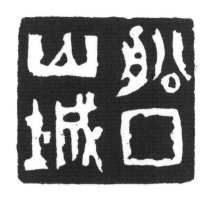

82. 船口山城 선구산성 (용정현)

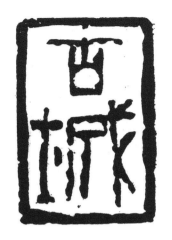

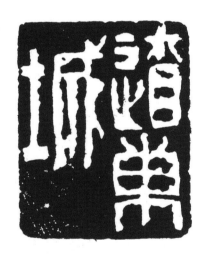

83. 古城 고성 (천산현)

84. 遼東城 요동성 (요양시)

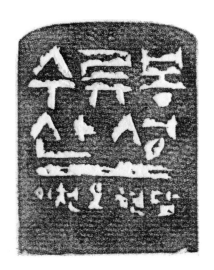

85. 水流峰山城 수류봉산성 (훈춘시)

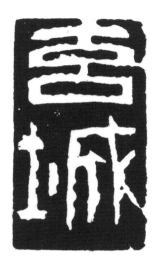

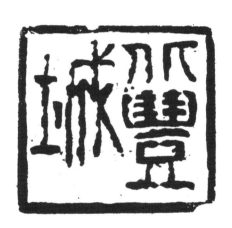

86. 玄城 현성 (무순시)

87. 北豊城 북풍성 (본계소시)

88. 柵城 책성 (훈춘시)

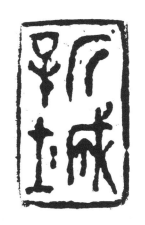

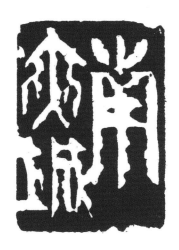

89. 新城 신성 (무순시)

90. 南夾城 남협성 (신빈현)

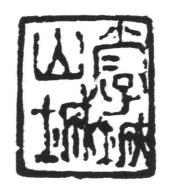

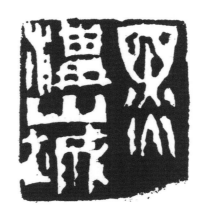

91. 太子城山城　태자성산성 (신빈현)

92. 黑溝山城　흑구산성 (신빈현)

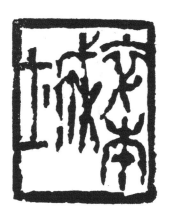

93. 卒本城 졸본성 (환인현)
94. 二道關城 이도관성 (신빈현)

95. 南蘇城　남소성 (무순시)
96. 北置城　북치성 (청원현)

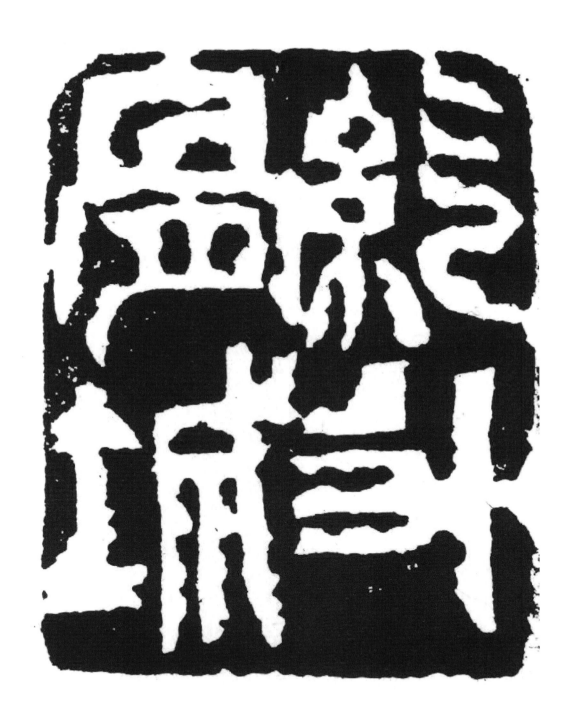

4. 한국천자문

조선시대부터 일반적으로 사용되는 <천자문>은 중국 양(梁)나라 황제인 양무제가 신하 주흥사(周興嗣 ; 470~521)에게 명하여 짓게 한 중국의 역사·지리 등을 토대로 한 내용이다.

<大東千字文>은 우리나라의 역사와 인물·풍속 등을 소재로 김균(金畇) 선생이 30여 년 동안 연마하여 1948년에 완성하고 1994년에 시중에 출간되었다. 여기서 대동(大東)이란 중국의 동쪽을 의미하므로 편의상 <한국천자문>이라 이름하여 그간 새긴 인장 일부를 여기에 수록한다.

◎ 인장 목록

1	天地覆載 천지복재	2	日月照懸 일월조현
3	人參兩間 父乾母坤 인참양간 부건모곤	4	慈愛宜篤 자애의독
5	孝奉必勤 효봉필근	6	水田謂畓 羅祿曰稻 수전위답 나록왈도
7	兄弟同胎 형제동태	8	夫婦合歡 부부합환
9	師其覺後 友與輔仁 사기각후 우여보인	10	一丸朝鮮 二聖檀箕 일환조선 이성단기
11	三韓鼎峙 四郡遠縻 삼한정치 사군원미	12	五耶呑幷 六鎭廣拓 오야탄병 육진광척
13	七酋內附 八條外簿 칠추내부 팔조외부	14	草笠蓮纓 小學童名 초립연영 소학동명
15	九城定域 구성정역	16	十圖進屛 십도진병
17	百濟句麗 徐伐統均 백제구려 서벌통균	18	靑邱勝境 청구승경
19	白頭雄據 백두웅거	20	黃楊帝廟 황양제묘
21	赤裳史庫 적상사고	22	飼烏飯蒸 사오반증
23	破隋文德 파수문덕	24	黑雲掃去 蒼昊快賭 흑운소거 창호쾌도
25	鴨綠土門 압록토문	26	分嶺建碑 분령건비

27	極旗特色 극기특색	28	加之坎離 가지감리
29	鳳熊胸背 봉웅흉배	30	盤領角帶 반령각대
31	嘉俳秋夕 가배추석	32	碓樂除夜 대악제야
33	辟蟲豆炒 벽충두초	34	萬春却敵 만춘각적
35	姜贊宣威 강찬선위	36	階殺妻孥 豊存邦畿 계살처노 풍존방기
37	花冠圓衫 화관원삼	38	植鋒祛悍 식봉거한
39	世茂先習 세무선습	40	許浚醫鑑 허준의감
41	巨髻維結 거계유결	42	老少南北 黨派爭裂 노소남북 당파쟁열
43	蔽陽煖帽 폐양난모	44	海牙殉身 해아순신
45	滅賊哈賓 멸적합빈	46	候休政靈 僧家奇偉 후휴정영 승가기위
47	龜船潛溟 구선잠명	48	汝眞吾息 여진오식
49	我豈爾表 아기이표	50	套袖綿襪 투수면말
51	匪伊拜焉 膝者屈然 비이배언 슬자굴연	52	園柘馬鬣 원자마렵
53	禁苑蜜葉 금원밀엽	54	官儒道服 관유도복
55	裙緩卽整 군완즉정	56	鐵更煮冷 철갱자냉
57	曳賞幼慧 예상유혜	58	宕程毛製 탕정모제
59	稱病啞瞖 칭병아예	60	避仕狂廢 피사광폐
61	祝髮留髥 축발유염	62	跣雪傘霖 儉素孰能 선설산림 검소숙능
63	請借沒柯 청차몰가	64	對芋責從 대우책종
65	截餠試兒 절병시아	66	于琴蘭笛 우금난적
67	率畵玖筆 솔화구필	68	綿始益漸 면시익점
69	茶祖大廉 다조대렴		

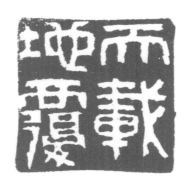

1. **天地覆載** 천지복재 : 하늘은 만물을 덮고 땅은 만물을 싣고 있으며
▶ 〈天地 無不覆幬, 無不持載〉
　중용에 '천지가 덮지 않은 것이 없고, 싣고 있지 않은 것이 없다.'고 하였다.

2. **日月照懸** 일월조현 : 해와 달은 하늘에서 비친다.
▶ 〈懸象著明, 莫大乎日月〉
　주역에 '하늘에 걸려 밝게 드러나는 형상 가운데서, 해와 달 보다 더 큰 것이 없다.'고 하였다.

3. **人參兩閒 父乾母坤** 인참양간 부건모곤 : 사람만이 천지 사이에 참여 하여 하늘
 을 아버지로 하고 땅을 어머니로 한다.

▶ ＜天地之間, 人參爲三才＞
 옛말에 '천지 사이에서 사람만이 천지와 나란히 하여 삼재가 된다.'고 하였다.
 ＜夫乾稱父, 坤稱母＞
 서명(西銘)에서 '건은 아버지이며, 곤은 어머니이다.'고 하였다.

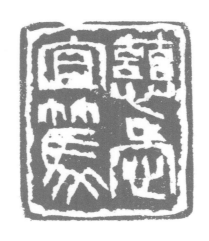

4. 慈愛宜篤 자애의독 : 자애는 돈독히 하며,

▶ <父母之於子, 慈愛當篤厚, 愛兼敎育說>
 옛말에 '부모는 자식을 독실하고 두텁게 사랑해야 한다. 사랑이란 교육을 겸하여 말한
 다.'고 하였다.

5. 孝奉必勤 효봉필근 : 효성스럽게 모시기를 힘써야 한다.

▶ <子之於父母, 孝奉必敬謹>
 '자식은 부모를 공경하고 삼가는 가운데 효성스럽게 모셔야 한다.'라 하였다.

6. **水田謂畓 羅祿曰稻** 수전위답 나록왈도 : 물로 농사짓는 밭을 논이라 부르고, 신라의 녹봉을 의미하는 나라의 녹을 벼라고 한다.

古無畓字 只云水田 今合二字爲畓 以字與沓相近 故音同

옛날에는 답(畓)자가 없었기에 다만 수전(水田)이라고만 불렀다. 지금은 두 자를 합하여 답자를 만들었다. 글자가 답(沓)자와 가깝기에 음이 같게 되었다.

新羅時 舊有祿邑 後賜稻爲祿 故今呼稻曰 羅祿

신라때 처음에는 녹읍이 없었는데 나중에 벼를 주어 녹봉으로 삼았다. 그래서 지금의 벼를 나록이라고 하였다.

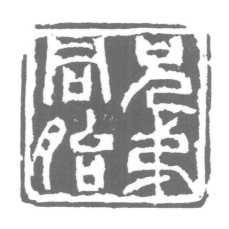

7. **兄弟同胎** 형제동태 : 형제는 같은 배에서 태어났고,

▶ <同胎於父母, 先生曰兄, 後生曰弟, 兄友而弟恭>
 옛말에 '같은 부모에게서 잉태되어 먼저 난 사람을 형이라 부르고, 나중에 난 사람을
 아우라고 부른다. 형은 돕고 사랑하며, 아우는 공경해야 한다.'고 하였다.

8. **夫婦合歡** 부부합환 : 남편과 아내는 기쁨을 같이 해야 한다.

▶ <爲夫婦, 所以合歡, 夫和而婦順>
 '남편과 아내가 되는 것은 기쁨을 같이 하기 위한 것이며, 남편은 온화하고, 아내는 순
 종해야 한다.'라 하였다.

9. **師其覺後 友與輔仁** 사기각후 우여보인 : 스승은 후인들을 깨우쳐야 하며, 벗은 함께 어짊을 도와야 한다.

▶ <'先知覺後知, 先覺覺後覺,' 乃師功也>
맹자께서 '먼저 안자는 알지 못하는 자를 알게 해야 하며, 먼저 깨달은 자는 깨닫지 못한 자를 깨닫게 해야 한다.'고 하였으니, 이것이 바로 스승의 할 일이다.
<以友輔仁>
증자께서 '벗을 통하여 어짊을 도운다.'라 하였다.

10. **一丸朝鮮 二聖檀箕** 일환조선 이성단기 : 탄알처럼 조그마한 조선에 단군과 기
　　자라는 두 성인이 있었다.

▶ <一丸言其小>
　'탄알만 하다는 것은 작다는 말이다.'
　<檀君姓桓, 名王儉, 朝鮮立國之始祖, 箕子姓子, 名胥餘>
　'단군의 성은 환이고 이름은 왕검이며, 조선 건국의 시조이다. 기자의 성은 자이며 이름
　은 서여이다.'

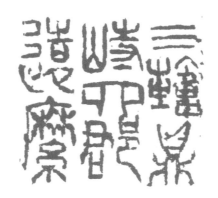

11. **三韓鼎峙 四郡遠縻** 삼한정치 사군원미 : 삼한이 솥의 발처럼 우뚝 솟아 있는 데, 네 군이 멀리서 둘러쌌도다.

▶ <三韓 卽馬韓辰韓弁韓, 鼎峙言三國幷立如鼎足, 馬韓在樂浪南, 辰韓在樂浪東南, 弁韓在 東>

'삼한은 곧 마한·진한·변한이다. 솥처럼 우뚝 솟아 있다는 것은 세 나라가 솥의 발처럼 함께 서 있다는 뜻이다. 마한은 낙랑의 남쪽에 있고, 진한은 낙랑의 동쪽에 있으며, 변한은 동쪽에 있다.'

<四郡 卽樂浪臨屯玄菟眞蕃也>

'네 군은 낙랑·임둔·현도·진번이다.'

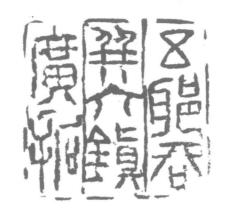

12. **五耶吞幷 六鎭廣拓** 오야탄병 육진광척 : 다섯 가야를 모두 삼키고, 여섯 진영
 을 개척하여 넓혔다.

▶ 〈大伽倻 小伽倻 碧珍伽倻 阿羅伽倻 高靈伽倻, 凡五國, 外二十餘國, 皆爲新羅併吞〉
 '대가야·소가야·벽진가야·아라가야·고령가야 등 다섯 나라와 나머지 20여 개의 나
 라가 모두 신라에 의하여 병합되었다.'

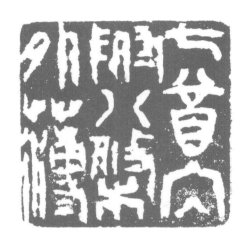

13. **七酋內附　八條外簿** 칠추내부 팔조외부 : 일곱 추장이 우리나라에 붙으니, 여덟
　　　조목의 법이 나라 바깥에까지 미치게 되었다.

▶　〈麗文宗時, 東女眞七州酋長, 率衆來附, 其後歸服益衆〉
　　'고려 문종(1019-1083) 때 동쪽 여진족의 일곱 주 추장이 무리들을 이끌고 와서 붙으
　　니, 그 뒤로 귀의하여 항복하는 자가 더욱 많아졌다.'
　　〈箕子東來設八條之敎〉
　　'기자가 동쪽으로 와서 여덟 조목의 가르침을 베풀었다.'

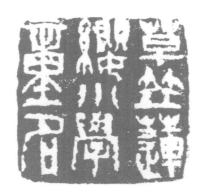

14. **草笠蓮纓 小學童名** 초립연영 소학동명: 풀로 엮은 삿갓을 쓰고, 연밥을 꿰어 만든 갓끈을 매고, 소학동자로 이름을 삼았다.

　　草笠編草爲之 近古用於初加冠時 又用於御前別監 用蓮子爲纓 金寒喧堂宏弼 常著此 以小學童子自名

　　초립은 풀로 엮어 만든 것이다. 최근에는 관을 쓸 때 사용하였고, 또 어전 별감에서도 사용하였다. 연밥을 꿰어 갓끈을 만든다. 한훤당 김굉필은 소학을 항상 가지고 다니면서 스스로 소학동자라고 하였다.

15. **九城定域** 구성정역 : 아홉 성을 설치하여 국경을 정하고,

▶ 〈麗睿宗時, 尹瓘吳延寵討平女眞, 置英雄福吉咸宜六州, 公嶮通泰平戎, 是爲九城〉
 '고려예종(1079-1122)때 윤관과 오연총은 여진을 토벌하여 영·웅·복·길·함의 여섯주를 설치하여, 공험·통태·평융과 아홉 성이 되었다.'

16. **十圖進屛** 십도진병 : 열 폭의 그림을 병풍에 그려 임금에게 올렸다.

▶ 〈李退溪滉, 作聖學十圖, 屛進于我宣祖〉
 '퇴계 이황은 〈성학십도〉를 짓고 병풍을 만들어 우리의 선조 임금에게 바쳤다.'

17. **百濟句麗 徐伐統均** 백제구려 서벌통균 : 백제와 고구려를 서라벌이 하나로 통
 일 하였다.

▶ <百濟始祖溫祚, 高句麗始祖高朱蒙, 溫祖乃朱蒙次子>
 '백제의 시조는 온조이며, 고구려의 시조는 고주몽이다. 온조는 주몽의 둘째 아들이다.'
 <新羅初號, 徐羅伐, 或徐伐羅, 始祖朴赫居世, 至文武王二年百濟亡, 文武七年句麗亡, 羅遂
 統一>
 '신라의 처음 이름은 서라벌 또는 서벌라라고 불렀다. 시조는 박혁거세이다. 문무왕 2
 년(663)에 백제가 망하고, 문무왕 7년(668)에 고구려가 멸망하니, 신라가 드디어 통일
 하였다.'

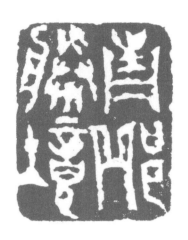

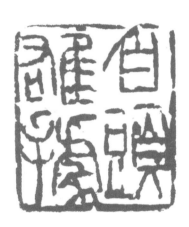

18. **靑邱勝境** 청구승경 : 청구의 빼어난 곳에

▶ 〈靑丘 朝鮮之別名, 在東方故云〉
　'청구는 조선의 별명이다. 동방에 있기 때문에 그렇게 부른다.'

19. **白頭雄據** 백두웅거 : 백두산이 웅장하게 자리 잡고 있다.

▶ 〈白頭山名, 雄盤於咸鏡北方, 爲東表祖山〉
　'백두는 산 이름이다. 함경도 북방에 웅장하게 서려있어, 우리나라의 으뜸이 되는 산이다.'

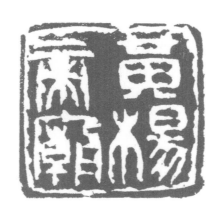

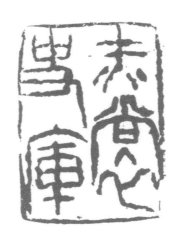

20. **黃楊帝廟** 황양제묘 : 황양동에 황제의 사당이 있고,

▶ <黃楊洞在淸州, 改名華陽, 明亡建萬東廟于此, 祀明神宗毅宗二帝, 報再造之恩及殉社之正也>
'황양동은 청주에 있는데, 이름을 화양으로 고쳤다. 명이 망하자 이곳에 만동묘를 세워 명의 신종과 의종 두 황제를 제사 지냄으로써 나라를 다시 세워준 은혜와 사직을 위하여 죽은 정의로움에 보답하였다.'

21. **赤裳史庫** 적상사고 : 적상산에는 사고가 있다.

▶ <赤裳山城在戊朱城內, 建史庫及璿源閣, 奉藏國史與國系>
'적상산성은 무주성 안에 있다. 역사 창고와 선원각을 만들어 나라의 역사와 국왕의 계통을 간직 하였다.'

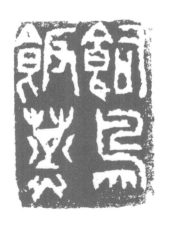

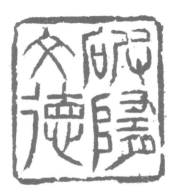

22. **飼烏飯蒸** 사오반증 : 까마귀를 기르기 위하여 찐밥을 먹이고,

▶ 〈羅炤知王時, 有烏銜西, 外面云 開見二人死, 不開一人死. 遂開之, 書曰射琴匣, 王射之, 乃焚修僧潛與王妃, 害王者, 幷誅之. 自是每於是日, 蒸稷飯飼之〉

신라 소지왕 때 까마귀가 편지를 물고 왔다. 겉면에 '뜯어보면 두 사람이 죽고, 뜯어보지 않으면 한 사람이 죽는다.'고 쓰여 있었다. 드디어 그것을 열어보니 '가야금 상자를 쏘아라.'고 되어 있었다. 왕이 이것을 쏘니, 중과 왕비가 간통하고 왕을 해치려 하여 이들을 함께 죽였다. 이때부터 이날이 되면 찰벼를 쪄서 까마귀를 먹인다.

23. **破隋文德** 파수문덕 : 수나라를 물리친 을지문덕이라.

▶ 〈乙支文德 麗嬰陽王時人. 隋三十万五千兵, 至薩水淸川江. 文德乘半渡擊之, 惟二千七百人生還〉

'을지문덕은 고구려 영양왕 때 사람이다. 수나라 30만5000명의 병사가 살수 청천강에 이르렀다. 을지문덕이 반쯤 건넌 것을 틈타서 공격하니, 오직 이천칠백 명만 살아서 돌아갔다.' 612년에 일어난 이 승리를 살수대첩 이라고 한다. 을지문덕이 수나라 장수 우

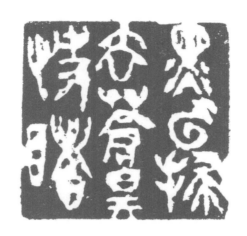

중문에게 보낸 시는 유명하다.

24. **黑雲掃去 蒼昊快賭** 흑운소거 창호쾌도 : 검은 구름을 쓸어버리니, 푸른 하늘을
시원하게 보게 되었다.

▶ <黑雲指倭毒也, 三十六年而掃地無餘>
　'검은 구름이란 일제의 해독을 가리킨다. 36년 만에 그 해독을 남김없이 쓸어 버렸다.'
　<然後我韓天蒼蒼可賭, 爽快哉>
　'그런 뒤에야 우리나라의 푸른 하늘을 보게 되었으니 상쾌하다.'

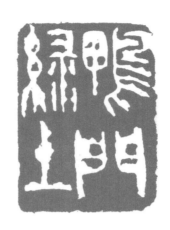

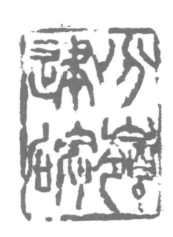

25. 鴨綠土門 압록토문 : 압록강과 토문강.

▶ <鴨綠江源 出白頭山西, 土門江源 出白頭山東>
　'압록강은 백두산 서쪽에서 근원이 흘러나오고, 토문강(두만강)은 백두산 동쪽에서 근원이 흘러나온다.'

26. 分嶺建碑 분령건비 : 분수령에 비석을 세웠다.

▶ <分嶺 卽分水嶺, 我肅宗時, 與淸使建定界碑於此上>
　'분령이란 분수령이다. 조선 숙종 때 청나라 사신과 여기에 경계를 정하는 비석을 세웠다.'

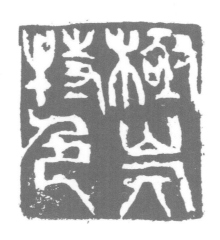

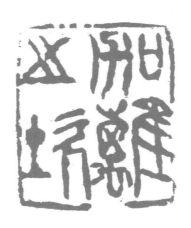

27. **極旗特色** 극기특색 : 태극기의 특색.

▶ 〈極旗 太極旗也, 光武元年所定國旗名〉
　'극기란 태극기다. 광무원년(1897)에 정한 국기의 이름이다.'

28. **加之坎離** 가지감리 : 감괘와 이괘를 더한 것이다.

▶ 〈外面設八卦, 只擧坎離, 略之也〉
　'외면에 팔괘를 설치하려 하였으나 감괘와 이괘만 드러내고 나머지는 생략하였다.'

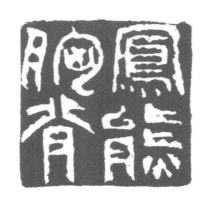

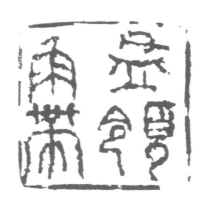

29. **鳳熊胸背** 봉웅흉배 : 봉황과 곰의 그림을 가슴과 등에 붙이고,

▶ 〈胸背 指公服前後, 文官貼鶴鳳等, 武官貼虎熊等〉
 '가슴과 등이란 공복의 앞과 뒤를 가리킨다. 문관은 학과 봉새 등을 붙이고, 무관은 호랑이와 곰 등을 붙인다.'

30. **盤領角帶** 반령각대 : 동정을 달고 각띠를 둘렀다.

▶ 〈盤領卽團領, 帶用犀角烏角等, 以別階級〉
 '반령이란 단령이다. 띠는 무소뿔이나 검은 뿔 등을 사용하여 계급을 구별하였다.'

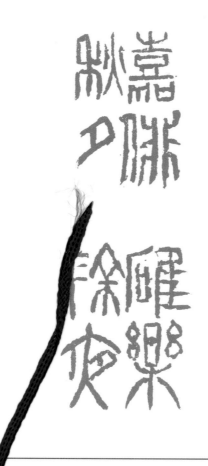

31. 嘉俳秋夕 가배추석: 추석에는 가배 놀이를 하고,

▶ <羅儒理王時, 王女二人, 率六部女, 自七月旣望續麻, 至八月望日考功. 負者以酒食謝勝者, 歌舞百戲皆作, 謂之嘉俳>

'신라 유리왕(24~57 재위) 때 왕여 두 사람이 육부의 여자들을 데리고 7월 16일부터 베를 짜기 시작하여, 8월 15일 공적을 살핀다. 진편에서 술과 음식으로 이긴 편을 대접하며 노래하고 춤추며 온갖 놀이를 즐기니 이를 가배라고 하였다.'

32. 碓樂除夜 대악제야: 섣달 그믐날 밤에는 방아타령을 연주했네.

▶ <羅慈悲王時, 有百結先生. 朴元良妻 歲暮聞杵聲, 歡粟無可春, 先生鼓琴, 作杵聲以慰之, 世謂之碓樂, 稱以琴聖>

'신라 자비왕(458~479) 때 백결 선생이 있었다. 박원량의 처가 세밑에 절구공이 소리를 듣고 자기는 찧을 곡식이 없음을 탄식하자, 백결 선생이 가야금을 타 절굿공이 소리를 내어서 위로하였다. 세상 사람들은 이를 대악이라고 부르면서, 선생을 가야금의 성인이라고 하였다.'

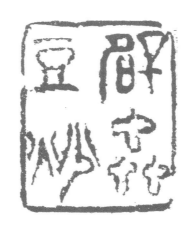

33. **辟蟲豆炒** 벽충두초 : 벌레를 물리치기 위하여 콩을 볶는다.
　　俗於二月一日　炒豆謂之辟蟲
　　민속에 2월1일이 되면 콩을 볶아 먹는데 이것을 벽충이라고 한다.

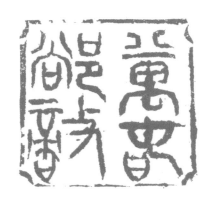

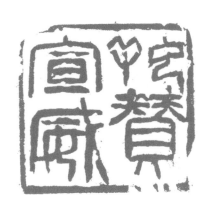

34. **萬春却敵** 만춘각적 : 양만춘은 적을 물리치고,

▶ <楊萬春 句麗寶藏王時, 爲安時城主. 唐太宗率師至城下, 萬春率數百人出戰. 唐軍六十餘萬,
生還者千餘, 水七萬中八九百, 太宗傷目>
'양만춘은 고구려 보장왕(642-668 재위) 때 안시성주가 되었다. 당 태종이 군대를 이끌
고 성 아래에 이르자 양만춘도 수백 인을 거느리고 맞서 싸웠다. 당군은 육십여 만 가
운데 살아 돌아간 자가 천여 명이고, 수군 칠만 가운데 팔구백 명이 살아 돌아갔으며
태종은 눈을 다쳤다.'

35. **姜贊宣威** 강찬선위 : 강감찬은 위엄을 떨치었네.

▶ <麗顯宗時, 契丹入寇. 姜邯贊大破於龜州, 敵兵二十万, 生走者, 數千人>
'고려 현종(1009-1031재위) 때 거란이 침입하여 노략질을 하였다. 강감찬이 귀주에서
크게 무찔렀는데, 적병 이십만 가운데 살아 돌아간 자가 수천 인이었다.'

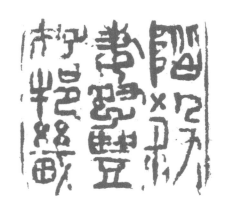

36. **階殺妻孥 豊存邦畿** 계살처노 풍존방기 : 계백장군은 아내와 자식을 죽이고, 왕
 자 풍은 나라를 보존 하였네.

▶ 〈階殺妻孥〉

'계백장군은 아내와 자식을 죽이고'

〈羅兵進軍黃山, 濟將階伯, 率死五千拒之力竭而死之, 義慈王出降, 王子豊, 據周留城, 三年
而亡〉

'신라군이 황산으로 진군하자 백제 장수 계백은 죽음을 각오한 병사 오천을 이끌고 대
항 하였다. 그러나 죽고 말았다. 결국 의자왕이 항복 하였고, 왕자인 풍이 주루성에서
웅거하다가 3년만에 망했다.'

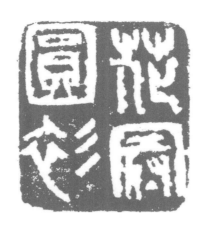

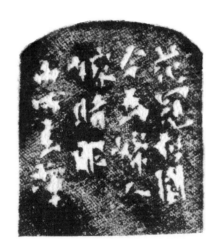

37. **花冠圓衫** 화관원삼 : 족두리를 쓰고 소매가 둥근 적삼을 입다.

▶ 〈花冠圓衫, 今爲婦人嫁時服〉

　'족두리와 소매가 둥근 적삼은 부인이 시집갈 때 입는 복식이다.'

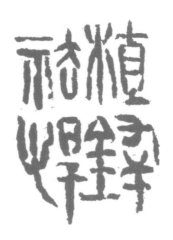

38. 植鋒祛悍 식봉거한 : 칼날을 세워 사나운 버릇을 없앴다.

▶ ⟨一齋李恒 苦習氣豪悍難制. 於座四隅揷劍, 使身不得倚靠, 數年起居中度⟩

'일재 이항(1499-1576)은 호기롭고 사나운 버릇을 제압하기 어려워 괴로워하였다. 자리의 사방에다 검을 꽂아놓고 몸을 의지할 수 없게 하였다. 수년 만에 일상생활이 법도에 맞게 되었다.'

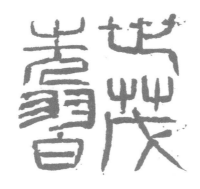

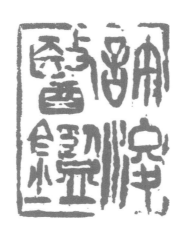

39. **世茂先習** 세무선습 : 박세무는 ≪동몽선습≫을 지었고,

▶ ＜中宗末 逍遙堂朴世茂, 著童蒙先習, 首論五倫, 次及華東略史＞

'중종(1506-1544 재위) 말에 소요당 박세무는 ≪동몽선습≫을 지었는데, 처음에는 오륜을 논하였고 이어서 우리나라의 역사를 논하였다.'

40. **許浚醫鑑** 허준의감 : 허준은 〈동의보감〉을 지었다.

▶ ＜宣廟命陽平君許浚, 撰東醫寶鑑＞

'선조(1567-1608 재위)가 양평군 허준에게 명하여 ≪동의보감≫을 짓게 하였다.' 광해군 5년(1613) 14년 만에 완성하였다.

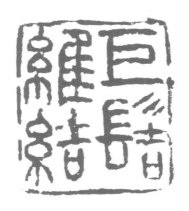

41. 巨髻維結 거계유결 : 큰 쪽을 쪄서 머리카락을 묶는다.

　　巨髻 婦人嫁時髻 命婦

　　큰 쪽이란 여자가 시집갈 때 찌는 쪽을 가리킨다. 쪽을 찌고 난 뒤부터 부인이라고
　　부른다.

42. **老少南北　黨派爭裂** 노소남북 당파쟁열: 노론·소론·남인·북인으로 당파가 다투어 찢어졌다.

▶ 〈老論宋時烈金壽恒, 少論韓泰東趙持謙, 自西人分黨. 南人右柳成龍, 北人右李山海, 自東人分黨〉

'노론은 송시열·김수항이고, 소론은 한태동·조지겸인데 서인에서 분당이 되었다. 남인은 유성룡을 숭상하고, 북인은 이산해를 숭상하는데, 동인에게서 분당이 되었다.'

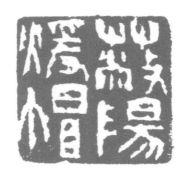

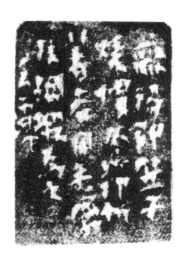

43. **蔽陽煗帽** 폐양난모 : 머리에는 폐랭이와 추위를 막는 난모를 쓴다.

　　蔽陽卽笠子　不布裏者　一名平凉子　煗帽冬節所著者　用毛屬及調緞爲之

　　폐랭이는 곧 갓이다. 속을 대지 않은 것은 평량자(고루 서늘하게 함)라고도 부른다. 난
　　모는 겨울에 쓰는 모자로 털 종류나 명주와 비단으로 만든다.

44. **海牙殉身** 해아순신 : 이준 열사가 헤이그에서 몸을 바치고,

▶ <丁未和蘭國海牙, 設平和會. 我高宗密遣李儁, 訴日奴勒約之狀, 日使拒不納. 儁憤激, 手刃割腹, 洒血公會. 萬國驚動. 因知我冤和作荷>

'정미년(1907)에 화란국 헤이그에서 평화회의가 열렸다. 고종은 몰래 이준 열사를 파견하여 일본의 강제조약 상황을 호소하려 하였으나, 일본 사신이 제지하여 받아들여지지 않았다. 이준은 분격하여 손에 든 칼로 배를 가르고 공회에 피를 뿌렸다. 여러 나라가 놀라서 동요하였다. 이 때문에 우리의 원통함과 고통을 알게 되었다.'

45. **滅賊哈賓** 멸적합빈 : 안중근 의사가 하얼빈에서 적을 무찔렀네.

▶ <己酉, 日虜伊藤博文 抵哈爾賓, 信川義士安重根 要而砲殺. 被拘旅順獄, 明年從容就刑, 年三十三, 賓在吉林省松花江之南>

'기유년(1909)에 일본 이등박문이 하얼빈에 도착하자, 신천의 안중근은 길목에서 그를 쏘아 죽였다. 그리고 여순감옥에 구금되었다가 다음해(1910)에 처형되었으니 나이 서른 셋이었다.' 하얼빈은 길림성 송화강 남쪽에 있다.

46. 候休政靈　僧家奇偉 후휴정영 승가기위 : 김윤후·휴정·유정·영규는 승가(僧家)
　　의 뛰어난 인물이다.

▶　<高麗僧金允侯, 鏖蒙兵於處仁, 殱其將撥歹. 壬亂僧休靜, 傳檄八路, 聚數千僧, 宣廟嘉之,
　　爲都總攝. 惟政, 壬辰起義關東, 甲辰承命, 往日本, 探敵情. 至大坂, 始言講和之利. 翌年
　　夏, 刷還被擄男女三千餘口>
　　'고려의 승 김윤후는 몽고 병을 처인(현 용인)에서 맞이하여 그 장수를 죽였다. 임진왜
　　란 때 승 휴정(서산대사)은 팔로에 격문을 보내 수 천 명의 승려를 모았기에, 선조가
　　치하하여 도총섭으로 삼았다. 유정(사명대사)은 임진년(1592)에 관동에서 의병을 일으
　　키고, 갑진년(1604)에 왕명을 받아 일본으로 가서 적정을 살폈다. 대판에 이르러서야
　　강화의 이로움을 비로소 말하였다. 그 다음해에 포로 삼천여 명을 데려왔다.'

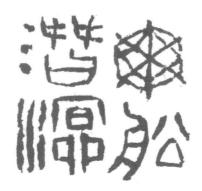

47. **龜船潛溟** 구선잠명 : 충무공 이순신의 거북선은 바다에 잠긴다.

▶ 〈龜船 忠武公李舜臣創造者. 其制鋪板船上, 如龜背, 上有十字細路, 客人通行, 皆列揷錐刀. 前作龍頭, 口爲銃穴. 後爲龜尾, 下有銃穴. 左右各六穴, 藏兵其內〉

'거북선은 충무공 이순신(1545-1598)이 만든 것이다. 거북의 등처럼 배 위에다 판을 깔았고, 위로 십자의 길을 만들어 사람들이 통행을 하게 하였으며, 그 밖에는 모두 송곳을 꽂았다. 앞은 용머리처럼 만들어 입이 총구멍이었다. 좌우로 각각 여섯 구멍이 있었고, 무기를 그 안에 간직하였다.'

48. 汝眞吾息 여진오식 : 너야말로 참으로 나의 자식이요.

▶ 〈趙重峯 繼母不慈, 因重峯孝敬, 幾致底豫. 舍所生子, 一依重峯曰 汝眞吾兒. 特借其母腹
而生耳〉

'중봉 조헌은 계모가 자애롭지 못하였는데, 효성과 공경으로 섬겨 거의 즐거워하기에
이르렀다. 계모는 자신이 낳은 자식은 제쳐두고 중봉을 의지하며 "너야말로 참으로 나
의 자식이다. 다만 그 어머니의 배를 빌려서 태어났을 뿐이다."라고 말하였다.'

49. 我豈爾表 아기이표 : 내가 어찌 너의 스승이 되겠는가?

▶ 〈寒暄堂 謫居日, 欲饋魚親廚, 將乾之. 見烏鳶爲攫去, 因厲聲叱逐. 時靜菴年十七受敎在側,
諫曰 先生奉親之誠至矣. 君子辭氣不當爾也. 寒暄曰 我非爾師. 爾是我師. 云〉

'한훤당 김굉필이 귀양살이를 할 때 부모님 계신 곳에 물고기를 보내기 위하여 말리려
고 하였다. 그런데 검은 솔개가 채가는 것을 보고 노한 소리로 꾸짖어 쫓아버렸다. 그
때 정암 조광조가 17세의 나이로 가르침을 받고 있었는데 옆에 있다가 "선생님께서는
어버이를 섬기는 정성이 지극합니다. 하지만 군자의 말씨가 그래서는 안됩니다."라고
간하였다. 한훤당이 "나는 너의 스승이 아니다. 네가 바로 나의 스승이다."고 말하였다

고 한다.'

50. **套袖綿襪** 투수면말 : 손목에는 토시를 차고 발에는 솜버선을 신는다.

套袖一名吐手 用以掩肘而承袖者 綿襪足衣 用以禦寒者

투수는 토시라고도 하며 팔꿈치를 가리고 소매를 돕는 것이다. 솜버선은 발에 신어서
추위를 막는 것이다.

51. **匪伊拜焉 膝者屈然** 비이배언 슬자굴연: 그가 절한 것이 아니요, 무릎이 저절로 굽혀진 것이다.

▶ 〈龜峯宋翼弼 天分甚高, 經學尤邃, 拘門地不見用. 又罹黨禍被逐斥. 然卿相皆字呼之. 有一 人論其兄許交之非. 兄曰 某於某日來, 代我接之. 及期弟出迎, 因告兄曰 非我拜也, 膝自屈 也〉

'구봉 송익필은 천성이 고상하고 경학에 조예가 깊었는데도 문벌에 구애되어 등용되지 못하였다. 게다가 당쟁의 화에 걸려 배척을 당하였다. 그러나 재상들은 모두 그를 자 (子)로 불렀다. 어떤 사람이 자기 형에게 송익필과 허통하는 것은 잘못이라고 논박하였 다. 형이 "모일에 어떤 사람이 올 것이니 나를 대신하여 접대하라."고 말하였다. 그날 에 아우가 나가서 맞이하고는 형에게 "내가 절한 것이 아니고 무릎이 저절로 굽혀졌습 니다."고 말하였다.'

52. 園柘馬鬣 원자마렵 : 뜰 안 뽕나무에 돋은 말갈기이며,

▶ <鄭汝立 我宣廟己丑逆魁也. 讖語有桑生馬鬣 家主爲王. 汝立預剝園桑挿馬鬣. 歲久暗以示
人託勿宣露, 爲謀逆計>
'정여립(?-1589)은 선조 때 역모사건의 우두머리이다. "뽕나무에 말갈기가 생겨난 집
의 주인이 왕이 될 것이다."라는 예언이 있었다. 여립은 미리 뜰 안에 뽕나무 껍질을
벗기고 말갈기를 꽂아두었다. 세월이 흐른 뒤에 몰래 다른 사람에게 이것을 보여주며
알려 드러내지 않도록 부탁함으로써 반역의 계획을 도모하였다.'

53. 禁苑蜜葉 금원밀엽 : 대궐 동산의 꿀 바른 나뭇잎이라.

▶ <趙靜菴 爲中廟倚任. 洪景舟使其女熙嬪, 用蜜汁書禁苑木葉曰走肖爲王. 群小以是動上意,
爲撲滅計. 時己卯禍也>
'정암 조광조는 중종이 의지하여 믿고 맡기는 신하였다. 홍경주(?-1521)가 자신의 딸
희빈을 시켜 대궐 동산의 나뭇잎에 꿀로 '주초(走肖)가 왕이된다'고 쓰게 하였다. 군소
배들이 이것을 가지고 왕의 마음을 움직여 조광조를 쳐서 없앨 계획을 세웠다. 이것이
기묘사화이다.'

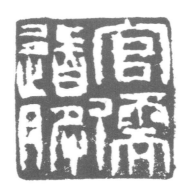

54. **官儒道服** 관유도복 : 문관과 유학자는 도포를 입는다.
 道袍武官不許 儒者禮服
 무관은 도포를 입지 못한다. 도포는 선비의 예복이다.

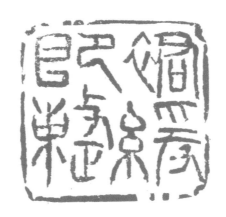

55. **裙緩卽整** 군완즉정 : 치마끈이 느슨해지자 곧바로 가다듬었다.

▶ 〈金自點謀推戴昭顯子徵淑, 伏誅. 其母亦被竿絞未殊, 而裙帶緩下, 用二手挽而正之〉
　　김자점(?-1651)은 소현세자의 아들 징숙을 추대할 것을 도모하다 붙들려 죽음을 당했
　　다. 그의 어머니 또한 장대에 목을 매달아 죽게 된 것은 마찬가지였으나, 치마끈이 느
　　슨해져서 내려가자 두 손으로 끌어당겨 가다듬었다.

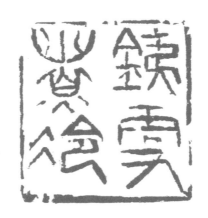

56. 鐵更煮冷 철갱자냉 : 쇠가 식으면 다시 달구도록 하였다.

▶ ＜成三問朴彭年等六臣, 謀復端宗. 因金礩告變, 受烙刑, 不屈曰 進賜之刑慘矣. 時其冷而去
之曰 此鐵冷更煮來＞

성삼문(1418-1456)·박팽년(1417-1456) 등 사육신은 단종(1441-1457)의 복위를 도
모하였다. 김질의 밀고로 붙잡혀 불로 몸을 지지는 형벌을 받으면서 뜻을 굽히지 않고
"나리의 형벌이 참혹하군요."라고 말하고, 인두가 식으면 그것을 치우며 "이 쇠가 식었
으니 다시 달구어 오시오."라고 말하였다.

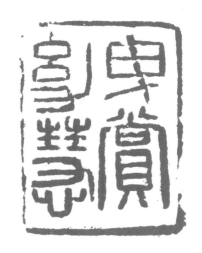

57. **曳賞幼慧** 예상유혜 : 상을 끌고 가는 어린아이의 슬기로움.

▶ ⟨梅月堂金時習 五歲時, 召至政院, 問對如流. 賞帛四十匹, 梅月堂合頭作一束曳. 政院使人送之⟩

매월당 김시습(1435-1493)은 다섯 살 때에 승정원에서 부르매 그곳에 가서 물처럼 유창하게 질문에 대답하였다. 비단 40필을 상으로 주고 혼자 가져가게 하자, 매월당은 끝을 서로 묶어 한 묶음으로 끌고 가려했다. 승정원에서 사람을 시켜 보내주었다.

58. **宕程毛製** 탕정모제 : 탕건과 정자관은 털로 만든다.

宕巾始於尹宕 宕年老髮禿 以鬃製巾 以承紗帽者

탕건은 윤탕에게서 시작 되었다. 탕이 나이가 많아 머리카락이 빠져 대머리가 되자 말
총으로 두건을 만들어 사모관 속에 받쳐 썼다.

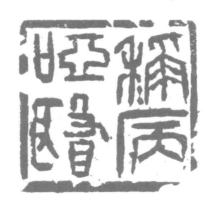

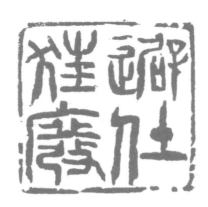

59. 稱病瘂瞖 칭병아예 : 병을 칭탁하여 벙어리와 장님 행세하고,

▶ 〈眩菴奇虔 託靑盲不仕. 世祖以針試之, 不轉睛. 李孟專託聾盲, 屢召不起, 南知之襃亦託盲〉
현암 기건(?-1460)은 당달봉사를 칭탁하여 벼슬을 하지 않았다. 세조가 침으로 시험하였으나 눈알을 굴리지 않았다. 이맹전은 귀머거리, 장님을 칭탁하여 왕이 여러 차례 불렀으나 나가지 않았다. 지지당 남포(? - ?) 또한 장님을 칭탁하였다.

60. 避仕狂廢 피사광폐 : 벼슬을 피하여 짐짓 미치고 폐인이 되었다.

▶ 〈蓋恥無道之穀, 而守狂之志, 以自廢者〉
벼슬에 어긋난 곡록을 부끄러워하고 미친 이처럼 스스로 폐인이 된 사람이다.

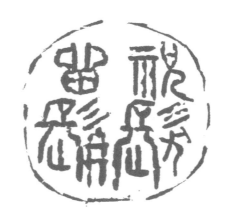

61. **祝髮留髥** 축발유염 : 머리를 깎되 수염은 남겼다.

▶ 〈梅月堂 金時習 託佛逃世日 削髮避當世, 存髥表丈夫云〉

매월당 김시습이 불교에 의탁하여 세상을 도피하면서 "머리를 깎음은 현 세상을 피하
는 것이요, 수염을 남겨 놓음은 대장부임을 나타내는 것이다."고 말했다.

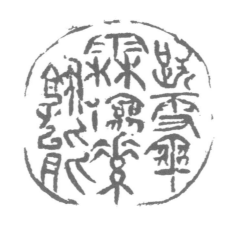

62. **跣雪傘霖 儉素孰能** 선설산림 검소숙능 : 맨발로 눈 위를 다니고 우산으로 장마를 견뎠으니 그 검소함을 누가 할 수 있으리오.

▶ <夏亭柳寬 雖隆冬, 赤足而行. 厖村黃喜 居室上漏, 雨則張傘而坐. 夫人曰 無傘之家, 何以過雨? 其淸儉蓋如此>

하정 유관(1346-1433)은 한겨울에도 맨발로 다녔다. 방촌 황희(1363-1452)가 사는 집은 비가 샌다. 비가 오면 우산을 받아 앉아 있으니, 부인이 "우산이 없는 집은 비 오는 날을 어떻게 보낼까?"고 말했다. 그 청렴하고 검소함이 대체로 이와 같다.

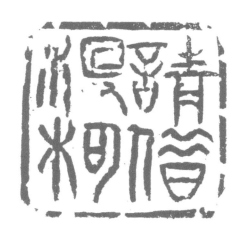

63. **請借沒柯** 청차몰가: 자루 없는 도끼 빌리기를 청하다.

▶ <羅武烈王時, 元曉爲沙門, 淹該佛書. 歌云 誰許沒柯斧? 我斫支天柱. 王妻以瑤石宮寡婦, 生子名薛聰>

　신라 무열왕 때 원효(617-686)는 중으로 불교 서적에 해박하였다. "누가 자루 없는 도끼를 나에게 허락하겠는가? 내가 하늘을 버틸 만한 기둥을 찍으리라."고 노래하였다. 왕이 요석궁의 과부를 그에게 시집보내어 아들을 낳았는데 이름을 설총(? - ?)이라 하였다.

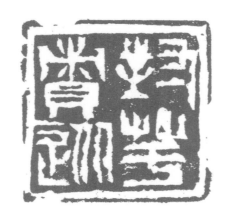

64. **對芋責從** 대우책종 : 토란을 앞에 두고 종제를 꾸짖고,

▶ ⟨許穆眉叟 來拜從兄厚, 賞花階而曰 蓮而生陸. 從兄大責曰 芋蓮不分, 安知宋英甫禮說乎, 穆默然⟩

미수 허목(1595-1682)이 종형 후에게 와서 인사하고 화단을 감상하다가 "연꽃이 땅에 피었네."라고 말하였다. 종형이 "토란과 연꽃도 구분하지 못하면서 어떻게 영보 송시열의 예설에 대해서 안다고 할 수 있겠는가."라며 크게 꾸짖었다. 허목이 대답을 못하였다.

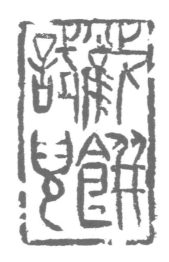

65. **截餠試兒** 절병시아 : 떡을 썰어 자식을 시험하다.

▶ 〈石峯韓濩母賣餠, 供敎子費. 一日韓歸, 母於暗室截餠, 而試子運筆. 待朝看之, 餠大小方正, 而書不能然. 更加數年之工, 始得如母餠云〉

　석봉 한호(1543-1605)의 어머니는 떡을 팔아 자식의 학비를 댔다. 어느 날 한호가(공부를 중도에 그만두고) 돌아왔다. 어머니가 어두운 방에서 떡을 썰며 자식이 붓을 휘두르는 솜씨를 시험하였다. 아침이 되기를 기다렸다가 보니 떡은 크기가 가지런하였는데 글씨는 그렇지 못하였다. 다시 몇 해를 공부하여 비로소 어머니의 떡 써는 솜씨처럼 될수 있었다고 한다.

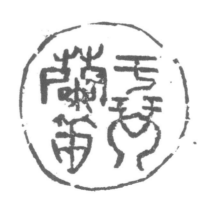

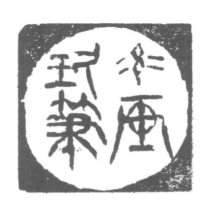

66. 于琴蘭笛 우금난적 : 우륵의 거문고와 박연의 피리요.

▶ <于勒 本阿羅伽倻樂師. 知國將亡, 抱樂器投羅. 我世宗朝, 蘭溪朴堧 奉命依古制正樂. 尤善於笛>

우륵(? - ?)은 본래 아라가야의 악사였다. 나라가 장차 망할 것을 알고 악기를 안고 신라에 의탁하였다. 조선 세종대에 난계 박연(1378-1458)이 왕명을 받들어 옛 제도에 의거하여 음악을 바르게 정리하였다. 특히 피리를 잘 불렀다.

67. 率畵玖筆 솔화구필 : 솔거의 그림과 김생의 글씨라.

▶ <新羅率居 畵松於黃龍寺壁, 鳥雀投入蹭蹬而落. 聖德王時, 金生名玖, 自幼能書. 年踰八十, 猶操筆不休 元聖時>

신라대에 솔거(? - ?)가 황룡사 벽에다 소나무를 그렸는데 참새들이 날아들다가 실족하여 떨어졌다. 성덕왕 때에 김생(711-791)의 이름은 구인데 어려서부터 글씨를 잘 썼다. 80세가 넘어서도 오히려 붓을 잡고 쉬지 않았다. 원성왕(785-798) 때이다.

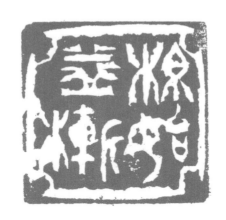

68. 綿始益漸 면시익점 : 목화의 시조는 문익점이요.

▶ 〈麗末江城君文益漸 使元得木棉種, 付其舅鄭天益, 遍一邦. 去核機繅絲車, 皆鄭創造〉
　고려 말 강성군 문익점(1329-1398)이 원나라에 사신으로 가서 목화씨를 구하여 와서
　장인인 정천익(?-?)에게 맡겨 온 나라에 퍼뜨렸다. 씨아와 물레는 모두 정천익이 발명
　하여 만들었다.

69. **茶祖大廉** 다조대렴 : 차의 비조는 대렴이라.

▶ <羅興德王二年, 大廉自唐還, 持茶種來, 植地智異山, 今雀舌 其遺種云>

신라 흥덕왕 2년(828)에 대렴(? - ?)이 당나라에서 돌아오면서 차 종자를 가지고 와서 지리산에 심었다. 오늘날 작설차는 그것에서 이어 내려온 종자이다.

174 玄潭印譜 Ⅱ

5. 한글인장

앞으로 21세기 이후에는 인류의 미래를 열어갈 바른 마음을 앞세워 정신개벽으로 과학과 물질을 선용할 시기이다.

◎ 인장 목록

1	정신개벽	2	기쁜 날
3	불변의 진리	4	몸 노복
5	지극한 마음	6	즐거운 마음
7	깊은 마음	8	굳은 마음
9	맑은 마음	10	두렷한 마음
11	백척간두	12	본연청정
13	일념집중	14	가는 맘 오는 맘
15	진리적 생활	16	고른 숨결
17	텅빈 천지	18	바른 자세
19	극락 맛	20	고해세상
21	만중생 건지려	22	대성인 출세
23	황하수 일천년	24	횡행활보
25	다북차고	26	대장부
27	천지기운	28	진리는 고금불변
29	본연청정 일념주착		

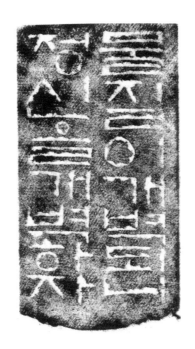

1. 정신개벽 물질이 개벽되니 정신을 개벽하자.

2. 기쁜 날

3. 불변의 진리
4. 몸 노복

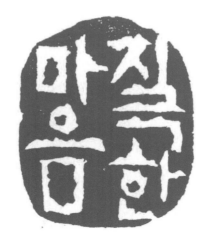

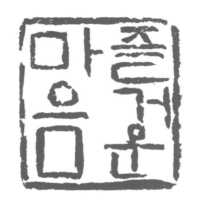

5. 지극한 마음
6. 즐거운 마음

7. 깊은 마음
8. 굳은 마음

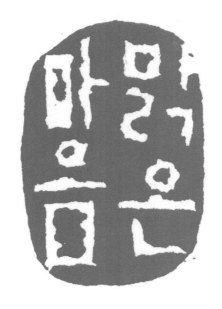

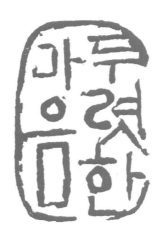

9. 맑은 마음
10. 두렷한 마음

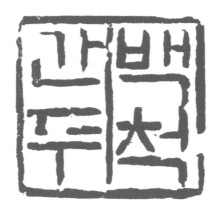

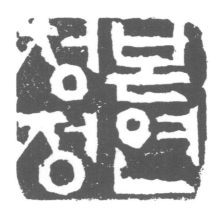

11. 백척간두
12. 본연청정

13. 일념집중
14. 가는 맘 오는 맘

15. 진리적 생활

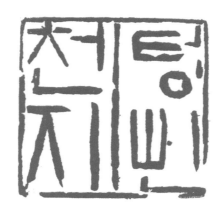

16. 고른 숨결
17. 텅빈 천지

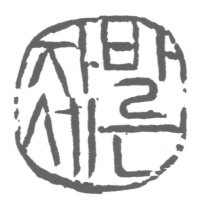

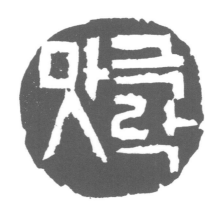

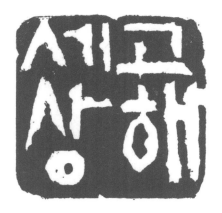

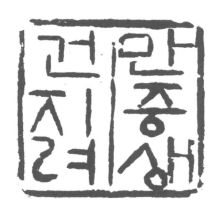

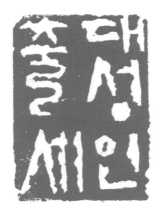

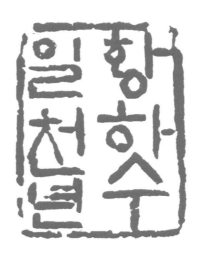

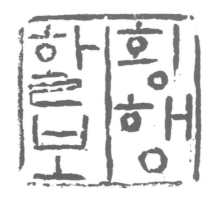

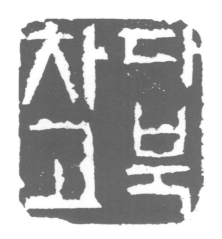

24. 횡행활보
25. 다북차고

26. 대장부
27. 천지기운

28. 진리는 고금불변 빈천지에 일륜명월
 바른자세 순한기운 백척간두 한걸음

29. 본연청정 일념주착 몸은 대중의 노복
　　기쁜 날 즐겁듯이 즐거운 미소를

6. 천부경과 천지인

기원전 7천여 년부터 동이족은 환국(桓國)과 고조선(古朝鮮)을 통해 인류 시원 문화를 전승해 오고 있다.

그 주된 내용이 천부경으로 집약된다.

이는 천·지·인 즉 하늘·땅·사람으로 "인간에게 크게 이로움이 되고 이치로서 세상을 교화한다는 弘益人間 理化世界"라는 내용으로 함축된다.

하늘은○ 땅은□ 사람은△로 이를 합하면 ⬙의 꼴이 된다.

따라서 본 천부경에는 우리 인간이 '만물의 영장으로 세상에서 가장 귀하고 위대하다는 내용이 깊아 있으며, 이러한 원리를 아는 사람은 스스로를 소중히 함과 동시에 상대를 위하고 존중하게 되는 것이다. 나를 사랑하기에 남을 위해 더욱 사랑하고 예의를 갖추게 된다. 또 나의 능력을 인정하기에 남의 능력을 인정하고 배려한다. 아울러 남이 어려울 때 내가 어려운 것처럼 생각하고 힘이 되어 준다. 이것이 배달민족의 이상사회인 '홍익사상'이라고 본다' 이런 '홍익인간 이화세계'야 말로 시시각각으로 변화하는 세상의 이치를 영원히 변치 않는 대우주의 중심에 일치시켜 하나가 되어가는 것이다.

지구촌 인류의 문화와 역사가 동이족으로부터 이어온 배달민족인 우리가 21세기에 새롭게 전개되기를 염원하며, 이 천부경에 담겨있는 내용을 가슴 깊이 음미하기를 바란다.

◎ 인장 목록

1	천부경의 천지인 상징
2	천지인 상징과 천부경 81자

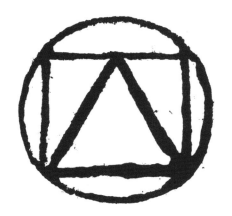

1. 천부경의 천지인 상징

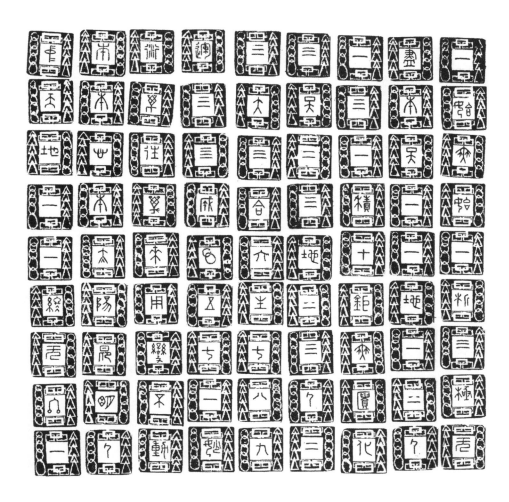

2. 천지인 상징과 천부경 81자

一始無始一 析三極無盡本 天一一地一二人一三
一積十鉅无匱化三 天二三地二三人二三大三合六
生七八九運三四成環五七 一妙衍萬往萬來用變不動本
本心本太陽昻明人中天地一 一終無終一

천부경은 구전으로 내려오다 고조선 때 녹도문자(사슴 발자국 모양의 고대문자)로 기록된 것으로 알려진 고대 우리 민족의 경전이다. 하늘과 땅 사람의 이치가 담겨 있다. 오늘날 우리가 보는 천부경은 신라 말 최치원이 남긴 한역본이다. 이를 갑골문과 고구려 서체를 근간으로 한 자씩 돌에 새겨 조상의 정신을 기리고자 하였다.

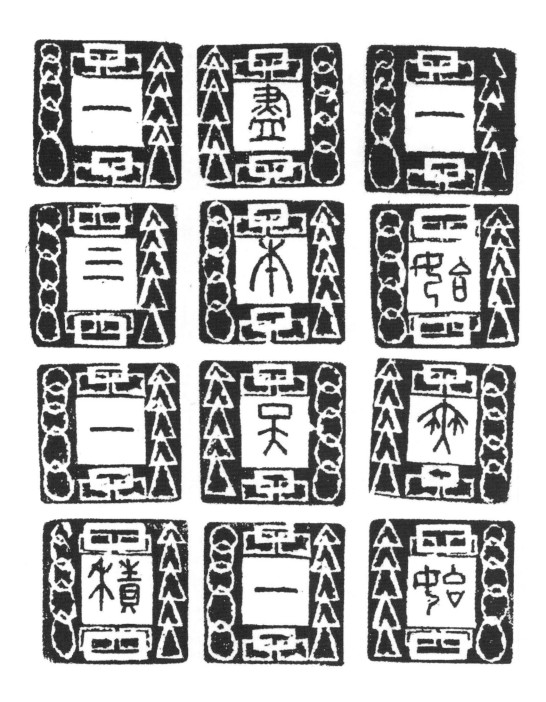

7. 불법의 전파

　석가모니 부처의 불법(불교)은 인도에서 출현하여 달마대사를 거쳐 동양권으로 전파되었으며, 소태산대종사의 불법(원불교)은 한국에서 출현하여 원다르마 교무들의 노력으로 미국 등 서구 사회에 전파되고 있다.

◎ 인장 목록

1	달마상1	2	달마상2
3	달마상3	4	달마상4
5	원다르마상1	6	원다르마상2
7	원다르마상3	8	원다르마상4
9	원다르마상5	10	원다르마상6
11	원다르마상7	12	원다르마상8
13	원다르마상9	14	원다르마상10
15	원다르마상 법신불일원상	16	원다르마상 소태산게송
17	원다르마상 일원상서원문	18	원다르마상 반야바라밀다심경

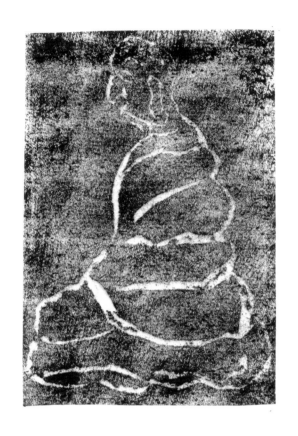

1. 달마상 1

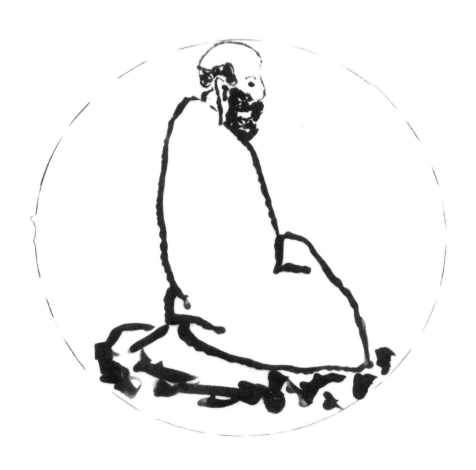

2. 달마상 2

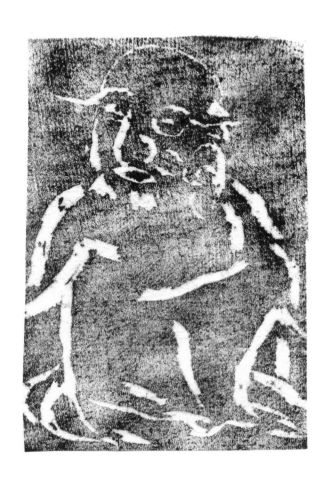

3. 달마상 3

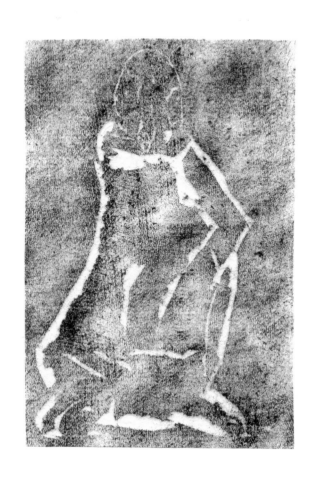

4. 달마상 4

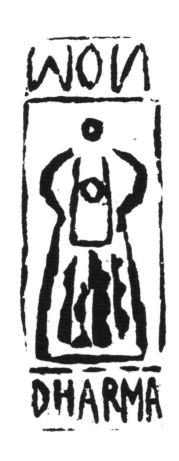

5. 원다르마상 1

6. 원다르마상 2

7. 원다르마상 3

8. 원다르마상 4

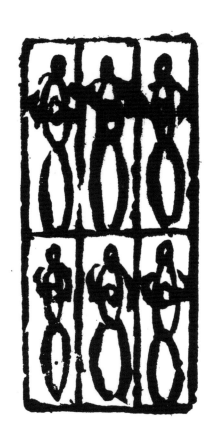

9. 원다르마상 5

10. **원다르마상 6 :** 法輪復轉 佛日增輝 법륜부전 불일증휘
　　 법의 수레를 거듭 굴리고, 부처의 광명이 더욱 빛나리.

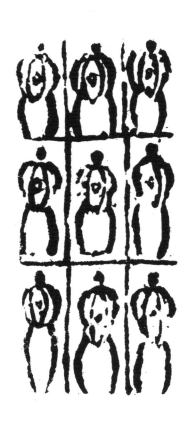

11. 원다르마상 7

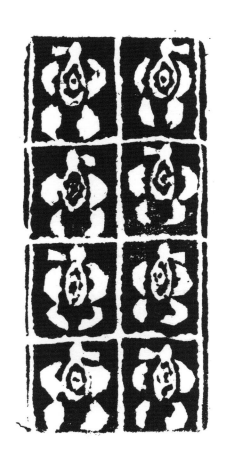

12. 원다르마상 8

13. 원다르마상 9

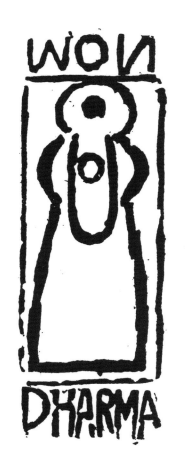

14. 원다르마상 10

15. 원다르마상 법신불일원상 2010
　　一圓은 法身佛이니 宇宙萬有의 本源이요,
　　諸佛諸聖의 心印이요 一切衆生의 本性이다.

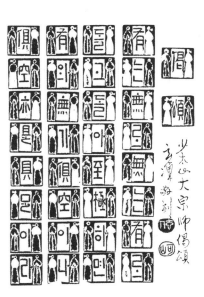

16. 원다르마상 소태산게송 2010

　　有는 無로 無는 有로 돌고 돌아 至極하면

　　有와 無가 俱空이나 俱空 亦是 具足이라.

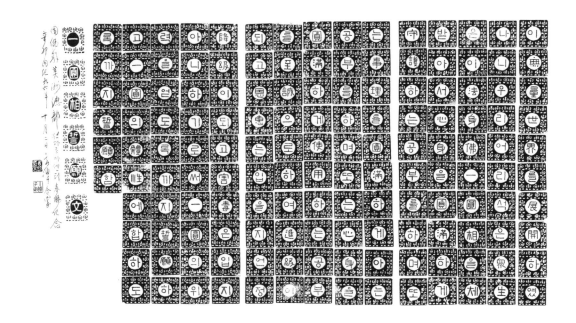

17. 원다르마상 일원상서원문 2010

一圓은 言語道斷의 入定處이요, 有無超越의 生死門인바, 天地·父母·同胞·法律의 本源이요, 諸佛·祖師·凡夫·衆生의 性品으로 能以成 有常하고 能以成 無常하여 有常으로 보면 常住 不滅로 如如自然하여 無量 世界를 展開하였고, 無常으로 보면 宇宙의 成·住·壞·空과 萬物의 生·老·病·死와 四生의 心身 作用을 따라 六途로 變化를 시켜 或은 進級으로

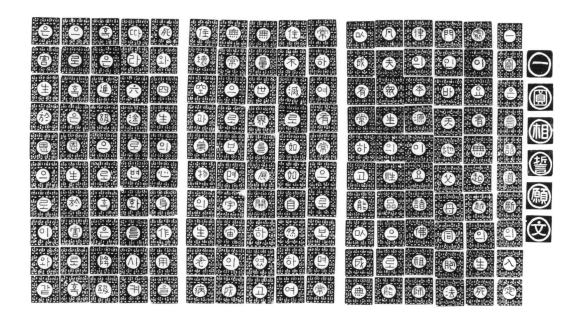

或은 降級으로 或은 恩生於害로 或은 害生於恩으로 이와 같이 無量 世界를 展開하였나니,
우리 어리석은 衆生은 이 法身佛 一圓相을 體받아서 心身을 圓滿하게 守護하는 工夫를하
며, 또는 心身을 圓滿하게 使用하는 工夫를 至誠으로 하여 進級이 되고 恩惠는 입을지언정,
降級이 되고 害毒은 입지 아니하기로써 一圓의 威力을 얻도록까지 誓願하고 一圓의 體性에
합하도록까지 誓願함.

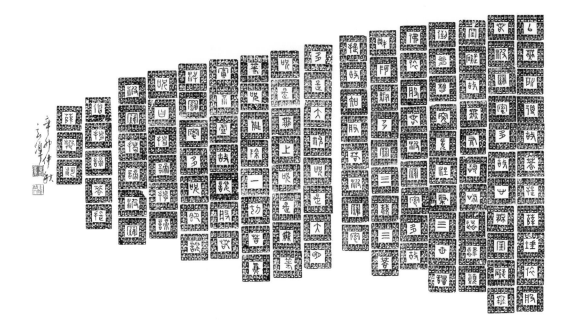

18. 원다르마상 반야바라밀다심경 2010

觀自在菩薩　行深般若波羅蜜多時　照見五蘊皆空　度一切苦厄　舍利子　色不異空　空不異色　色卽
是空　空卽是色　受想行識　亦復如是　舍利子　是諸法空相　不生不滅　不垢不淨　不增不減　是故空
中　無色　無受想行識　無眼耳鼻舌身意　無色聲香味觸法　無眼界　乃至無意識界　無無明　亦無無明

盡　乃至無老死　亦無老死盡　無苦集滅度　無智亦無得　以無所得故　菩提薩唾　依班若派羅蜜多故
心無窒礙　無窒礙故　無有恐怖　遠離顚倒夢想　究竟涅槃　三世諸佛　依般若派羅蜜多故　得阿縟多
羅三翦三菩提　故知般若派羅蜜多　是大神呪　是大明呪　是無上呪　是無等等呪　能除一切苦　眞實
不虛　故說般若派羅蜜多呪　即說呪曰, 揭諦揭諦　派羅揭諦　派羅僧揭諦　菩提薩婆訶.

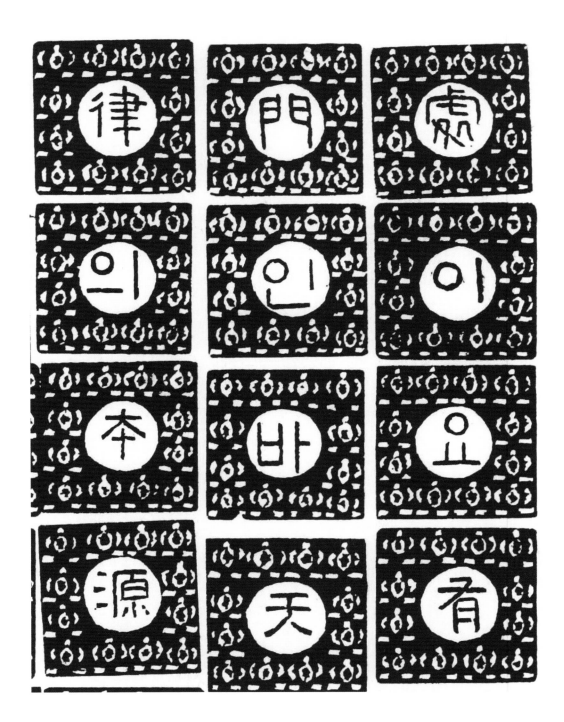

한국의 전각사 篆刻史[1]

1. 전각의 개념

전각이란 문자와 조각이 결합된 종합예술로서 표현 양식과 형식 기법이 조금은 제한적인 요소가 있는 예술이나, 인면印面에 주어진 한치의 공간에 표현되어지는 다양함은 내면의 예술세계를 표현하기에 충분한 동양예술의 극치라고 할 수 있다.

이러한 전각의 명칭은 인장印章·도장圖章·인각印刻·인예印藝·각인刻印 등으로 불리고 있으며, 좁은 의미로는 전서체를 구사하여 인재印材에 새기는 것을 말하나, 넓은 의미로는 전서체 이외의 서체라도 실용의 범위에서 차원을 높여 예술적으로 가치가 있는 인장은 모두 전각이라고 부른다.

오늘날 우리가 전각이라는 명칭을 실용적으로 쓰는 인장과 구별하여 사용하고 있으나, 예술적 의미로서의 전각의 개념은 중국 원대元代에 이르러 확립되었다. 최초로 전각이라는 단어가 등장한 것은 전한시대前漢時代 양웅揚雄(기원전53-기원후18)이 지은 『법언法言』이라는 문헌이다. 그러나 이때의 전각이라는 단어의 개념은 예술적인 미감으로 표현된 의미의 각이 아니라, 단순히 전서체를 인면에 새긴다는 의미였으며, 원대 말 왕면王冕(1287-1359)이 화부석이라는 다루기 쉬운 석인재를 발견하면서, 인장이 장인의 손을 떠나 새긴이의 예술적 경지로 유도하면서부터[2] 예술의 한 부분을 형성하게 된 것이다.

전각의 기원은 매우 오래되어 지금으로부터 약 5천 년 전에 메소포타미아에서 처음 사용되어져서, 고대 동양·유럽·아시아·중국에까지 전승되어 중국에서 꽃을 피웠고, 인접한 나라인 한국·일본 등의 여러 나라에 전파되어 동양인의 순수한 예술로서

1) 조수현 저, 『한국서예문화사』, 도서출판 다운샘, 2016 참조.
2) 김응현, 『한국의 미-서압署押과 인장』6, 중앙일보사, 1988, p.208.

뿌리를 내리게 되었다. 그러나 이러한 전각의 처음 목적은 주술적인 의미나 신표, 실용의 의미로 쓰여졌으나 시대적인 변화에 의하여 감상적 차원으로 발달하여 서·화와 더불어 나란히 전문성을 갖춘 예술로서 독립된 세계를 이루게 된 것이다. 오랜 전각의 역사 속에서 가장 아름다운 전각 작품으로 꼽히는 것은 주周·진秦의 고새와 한漢·위魏·육조六朝의 인장이며, 이들은 중국 근대 전각예술의 모태가 되었고, 한대 이후 긴 세월 동안 전각의 내용이나 양식에 있어 별다른 진전을 보지 못하다가 원元·명明에 이르러 석인재石印材의 개발을 계기로 문인들이 스스로 새기게 되면서 기존의 형식에서 탈피하여 다양한 표현을 할 수 있게 되어 전각은 획기적인 발전을 하게 되었다.

이러한 전각이 우리나라에 처음 전래된 것은 낙랑 시대이며, 이는 중국 한대의 인장 제도가 그대로 전래된 것으로, 한국 인장 역사의 연혁이 되고 있다. 그러나 우리나라에서는 전각예술에 대한 인식도가 낮아서 18세기 이전까지는 도장의 범주에서 벗어나지 못하였으며, 18세기에 이르러 이인상李麟祥(1710-1760)·강세황姜世晃(1713-1791)·김정희金正喜(1786-1856) 등에 의하여 미약하나마 전각의 맥이 이어졌다. 그러나 일제 강점기와 전쟁을 겪는 시대적 비운으로 인하여 많은 공백기를 갖게 되어, 근대까지의 한국 전각은 답보 상태를 유지하다가, 요즈음에 이르러서 몇몇 동호인을 중심으로 이웃나라 중국, 일본과의 국제교류전과 학술세미나가 이루어지면서, 일반인들과 전각가들의 관심도는 한층 고양되고 있다고 볼 수 있다.

중국은 근대에 이미 전각이 예술로서 인식되어져서 학문적인 연구와 더불어 활발한 활동이 이루어졌던 반면에, 우리나라에서는 전각 작품을 서화의 부수물로만 취급하거나, 공문서에 찍는 도장으로 밖에 인식하지 못하는 일반인들의 인식 부족과 인을 직접 제작하는 전각가들의 가치관 부족으로, 그 수준은 이웃나라 중국과 일본에 비해 뒤떨어져 있다고 보아진다. 그러나 1980년대 이후 각종 공모전과 대학 서예과에서 전각을 교과과정에 넣어 후학들을 길러내고 있음은 고무적인 사항이다.

2. 한국의 전각사

인장의 개념을 초기의 주술적인 신표信標나 전신傳信의 의미로 정의한다면, 한국의 인장 역사는 매우 오래 되었다고 볼 수 있다.

한국의 인장이 처음 기록에 나타나기 시작한 것으로는, 상고시대 환웅桓雄이 아버지인 환인桓因으로부터 받아가지고 내려왔다는, 천부삼인天符三印에서 비롯되는 '천부인'이 우리 역사상에 처음 보이는 것으로[3] 여기서 부符라는 것은 절부로 곧 믿음의 표식인 빙신憑信을 위한 물건으로 삼았으니, 허신許愼의 『설문해자說文解字』에 인장을 '정사를 지킴은 믿음이다, 집정소지 신야 執政所持 信也'로 풀이되어 있듯이 '부인符印'은 믿음을 말하는 것으로 보고 있다. 그러나 이러한 문헌의 기록이나 전해 내려오는 인장의 실물은 매우 빈약하여, 고대 인장사에 어떠한 체계를 세울 수는 없으며, 다만 삼국시대 이전의 인장으로 중국 전각의 가장 전성기의 인장인 한 대의 인장이, 그대로 전래된 낙랑시대의 인이 우리 인장사의 연혁이 되고 있다.[4]

또한 고려시대의 인은 국새로 남아 있는 것이 전무하며, 대부분이 청동인으로 그나마 문자의 판독이 어렵고 인의 사용 용도나 형식, 주조방법 등을 알 수 있는 방각을 해 놓지 않아 시대적 구분 또한 인재에 따라 고려시대의 것(주로 동재 사용)과 조선시대의 것(주로 목·석·도기 등 사용)을 구별하며 인문에 새겨진 서체에 따라서 구분하기도 하나 정확성이 없다.

조선 후기에 이르러 문헌상에 인각을 하였다는 기록이 전하여지는 사람은 18세기의 능호관 이인상과 표암 강세황 뿐이며, 그들의 실인이나 찍은 인장이 전하는 것은 없다.[5] 그러나 전각에 대한 인식이 부족한 우리나라에 조선 후기 순조 때의 사람인 공후公厚 정육鄭堉이 그의 전 생애를 오직 인장에 대해 큰 관심과 흥취를 가지고 수많은 내외고금의 인장을 수집하고 인보를 만들었으며(국립도서관 소장)이 인보의 서문에 전각을 서화와 동일한 예술로 알아야 한다고 크게 주장하였다.[6]

3) 김응현, 『한국의 인장』, 국립민속박물관, 1987, p.185.
4) 김양동, 앞의 책, p.189.
5) 황창배, 앞의 책, p.17.
6) 김청강, 앞의 책, p.197.

이후 우리나라 서예뿐만 아니라 전각에 있어서도 일대 변혁을 일으킨 추사 김정희에 의해 전각을 예술로 인식하게 되었으며, 그 후 근대에 이르러 몇몇 서화가들의 자각에 의해 전각의 면모가 이어져 왔으나 전각을 서화의 부속된 부분으로 밖에 인식하지 못하였다. 우리나라의 전각 수준은 중국과 일본에 비해 크게 뒤떨어지고 있다고 할 수 있다. 비록 자료가 미약하나 근대까지 시대별로 구분하여 한국의 전각에 대해 살피고자 한다.

1) 낙랑시대의 인

낙랑시대의 인장으로 평양지역에서 발견된 인장이 30여과가 전해지고 있으며, 학술조사에 의해 고분으로부터 직접 출토된 것과 개인에 의해 유전된 것이 있는데 이는 모두 사인私印이고 관인은 없다.[7](그림 1)

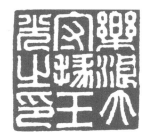

그림 1. 낙랑시대 인

이 시대의 인제는 중국 한 대의 인제가 그대로 전래된 것으로, 독자적인 우리 민족의 것은 아니며 중국에서 태수에게 내려준 사인들이 대부분이다.

고분 출토의 인장은 모두 수장인으로 6과가 전하며 유전된 것이 약 17과와 무자인無字印이 7과 정도 전한다. 인재로는 옥玉·은銀·석石·목木·도陶 등으로 다양하며, 유식鈕式은 구龜·비鼻·사자獅子 등의 종류가 있다. 인문의 서체는 한 대의 무전繆篆(모인전摹印篆)과 같은 서체로 성명인이 대부분이며 한대에 널리 사용되던 인신印信·신인信印·사인私印·지인之印 등의 부가한 것이 많다. 자체가 확실한 백문으로 인한 형태도 한 대에 널리 사용하던 방형方形이다. 그러나 낙랑의 인장에서 무자인(그림 2)이

7) 등전양책騰田亮策, 『조선고고학연구朝鮮考古學研究』, 동경고동서원, p.328.

그림 2. 낙랑시대 무자인

그림 3. 낙랑시대 미상이체문자인

다수 출토되고 목재 양면 수장인이나 특수형식의 인면을 가진 미상이체문자인未詳異體文字印(그림 3)이 있는 점으로 볼 때, 당시 평양지역에서는 한의 인제를 일반적으로 수용하면서 부분적으로 개별적인 성격을 띤 인장도 제작하고 있었음을 나타내고 있다.[8]

중국의 진대부터 남북조시대까지 나타났던 봉니의 형태가 낙랑시대에도 있었음이 1935년 조선고적연구회에 의해 평양 부근 토성지에서 발견되었는데, 약 200여 편의 유물로(그림 4) 남아 있으며 낙랑의 봉니는 주로 양한대兩漢代에 한정되어 나타나고 있어서 낙랑의 인장과도 밀접한 관계를 갖는다.

그러나 낙랑의 봉니 제작 지역에 대해 일본인 학자들은 토성지에서 낙랑의 봉니가, 집중적으로 출토되었기 때문에 토성지 부근을 낙랑군 집성지로 보아 이들 봉니를 한반도 내의 제작으로 보고 있으나, 한반도 내에 중국의 관인이 전혀 없는 점과 낙랑군 이외의 타 군현의 봉니가 없는 점, 토성지 이외의 지역에서 봉니가 발견되지 않는 점을 들어 이의를 제기하는 학자도 있으며,[9] 이에 대한 연구가 더욱 필요하다.

8) 유재학, 「낙랑와전명문의 서예사적 고찰」, 홍익대학교 대학원 석사논문, 1988, pp.11-12.
9) 유재학, 앞의 논문, p.14.

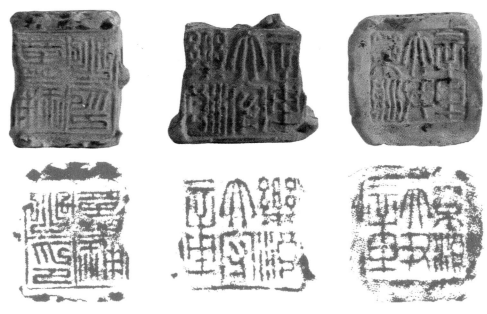

그림 4. 낙랑시대 봉니封泥

2) 삼국시대의 인

삼국시대의 인장에 대해서는 『삼국사기』에 고구려와 신라에서 관인이 사용되었음을 밝혀 주는 기록이 나오며, 고구려 본기 제4에 "고구려의 제7대 차대왕이 무도無道하여 국정을 어지럽히므로 살해되니 중신들이 의논하여 제8대 신대왕을 맞아들이고 무릎을 꿇고 국새國璽를 올리며 말하기를……"10)이라는 기록이 있어 우리나라에서 국새란 말이 처음 출현하고 있음을 볼 수 있다.

이는 한으로부터 만이인蠻夷印을 받아 국새로 사용하였으며, 남아 있는 인영으로는 진晉이 고구려왕에게 내려준 인장이 <진고구려솔선백장晉高句麗率善伯長>(그림 5)과 <위솔선한백장魏率善韓伯長> · <진솔선예백장晉率善穢伯長>이 있으며 『삼국사기』 신라본기 제7에 "문무왕 15년에 백사百司 및 주 · 군의 인을 주조하여 반포하였다"11)는 기록이 있어 이미 삼국시대에 관인의 사용이 관례화되었음을 볼 수 있다.

백제의 인장에 대해서는 현존하는 자료가 전무하여 언급할 수가 없으나, 삼국 중 가

10) 김부식, 『삼국사기』 권16, 고구려본기 제4 신대왕조.
11) 김부식, 『삼국사기』 권7, 신라본기 제7 문무왕 하조.

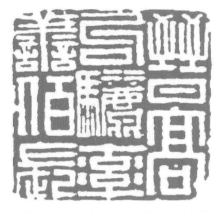

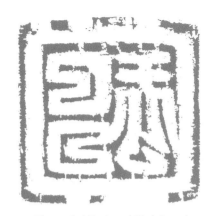

| 그림 5. 고구려관인 <진고구려솔선백장> | 그림 6 신라목인 <안압지출토인> |

장 문화가 발달되었던 것으로나, 중국과의 빈번한 교류를 해왔던 점으로 미루어 많은 인장을 사용하였을 것으로 추측 할 뿐이다.

신라 옛 인장에 대한 유일한 기록으로는 이유원李裕元의 『임하필기林下筆記』에 "영조 4년 강원감사가 옛 인장 일과一顆를 이루면서 계주啓奏하기를 원주의 한 백성이 밭 둔덕에서 고인을 얻었는데 인문이 '동검대종정사인同劍大宗正事印'이고 후면에 '천성天成'이라고 새겨져 있다고 하였다. '천성'은 곧 후당 명종의 연호이니 신라 경애왕 3년이다"[12])라고 기록되어 있으며 실존하는 신라인으로는 1975년 안압지 유적에서 출토된 <목인일과木印一顆>(그림 6)가 있다. 이 목인은 가로 6.3㎝, 세로 3.0㎝ 크기로 소박한 직뉴直鈕에 백문으로 두꺼운 변련을 남기고 있으나 인문의 판독은 되지 않고 있다.

3) 고려시대의 인

고려시대에는 중국의 요와 금나라에서 인장을 금인金印으로 보내왔고 원대에는 <부마국왕선명정동행중서성駙馬國王宣命征東行中書省>이란 옥새를, 공민왕 때는 <고려국왕지인高麗國王之印>이라는 금인을 받아서 사용하였다. 고려왕조 제18대 의종毅宗(1146-1170) 때에는 '인부랑印符郎'이란 관부를 두어 인장을 관장하였으나 현존하는 관인은 볼 수가 없으며 남아있는 고려인은 모두 사인으로 청동인靑銅印(그림 7)이 대부분

12) 이유원, 『임하필기』 제17, 원주득고인原州得古印 조條「英祖四年, 江原監司, 進古印一顆, 啓曰 原州民, 於田疇 得古印, 印文曰 同大宗正事印, 後面刻天成, 天成則 後唐明宗年號而新羅景愛王三年」.

이며 청자로 된 <도인陶印>(그림 8)도 있다. 인의 형태는 방형方形·원형圓形·팔형八形·반통인半通印들인데 도인은 팔각형의 것이 많은 것이 특징이다. 인문은 문자 미상이 많고 간혹 '卍'자를 구첩한 것이 보여 사찰에서 사용한 인이라 보아진다.[13]

고려인에서는 뉴鈕(손잡이 또는 꼭지)의 형식이 매우 발달하여 고려의 뛰어난 공예의 일면을 볼 수 있으며, 뉴의 형식으로 원숭이형·사자형·물고기형·새의형·거북이형·용형·보황형·벽사형 등 다양한 형태를 볼 수 있는데,[14] 이 뉴에는 착대 구멍이 있어 허리에 인수印綬를 꿰어 차고 다녔음을 알 수 있다.

원·명의 소국 관계에 있었던 고려의 정치 상황은 독자적인 관인의 형태가 있었다고 보아지지 않으며, 사인은 고려 후기에 들어서서 일반 국민들에게 보급 사용된 것으로 12세기 이후로 인장의 수요가 많아지게 되었다.

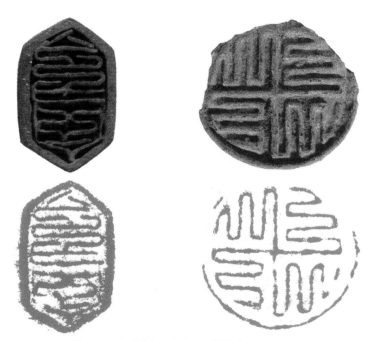

그림 7. 고려사인高麗私印, <청동인靑銅印>

13) 김양동, 「관인에 나타난 한글의 문자 형태에 대한 고찰」, 한글날기념 학술대회 논문, 1993, p.33.
14) 김양동, 『한국의 인장』, 국립민속박물관, 1987, pp.191-192.

그림 8. 고려사인高麗私印, <청자도인靑磁陶印>

4) 조선시대의 인

조선왕조에 이르러서는 중국과의 잦은 교류로 인하여 명·청의 문화와 인장 제도 특히 서화용의 전각예술이 도입되어, 조선후기에 이르러서는 여러 서화가들에 의해 인장으로서의 의미에서 전각예술로의 의미로 발전하는 계기를 갖게 되었다.

조선의 관인에 대한 제도는 초기에 상서사尙瑞司가 설치되어 새보璽寶·부패符牌·절월節鉞을 맡아 보다가 세조 때에는 상서원으로 개칭되었으며, 국새는 명明나라로부터 <조선국왕지인朝鮮國王之印>을 받아 명나라와의 외교문서에만 사용하였고 세종 때부터는 <체천목민영창후사體天牧民永昌後嗣>를 강희안姜希顔으로 하여금 전서로 쓰게 한 뒤 주조하여 국내용의 어보御寶로 사용하였다.[15]

성종 이후에는 <시명지보施命之寶>를 교지나 교서에 사용하였고, 임란 이후 영조때에는 문란해진 보식寶式을 정제하여 <과거지보科擧之寶>는 과거에, <이덕지보以德之寶>는 통신문서에, <규장지보奎章之寶>는 춘방교지에, <선사지기宣賜之記>(그림 9)는 서적 반포에 각각 사용하였다.[16]

이렇게 사용되던 국새는 대한제국 고종 때 그 명을 <대한국새大韓國璽>(그림 10)로 하여 외교문서에, <황제어새皇帝御璽>는 포상에, <제고지보制誥之寶>는 고급관리의 임명에, <칙명지보勅命之寶>는 통신조서에, <대원수보大元帥寶>(그림 11)는 국군통수에 사용하도록 용도를 정하였다.

이렇게 사용된 관인뿐만 아니라 조선시대에는 명·청대 전각예술의 영향으로 사인

15) 이유원, 『임하필기』 제17, 천체보 조.
16) 김응현, 『한국의 미-서압과 인장』 6, 중앙일보사, 1985, p.215.

그림 9. 조선관인	그림 10. 조선국새	그림 11. 조선국새
<선사지기宣賜之記>	<대한국새大韓國璽>	<대원수보大元帥寶>

또한 크게 보급되었으며,『고궁인존古宮印存』에 의하여 관인을 네 종류로 나누어 볼 수 있다.

첫째, 옥새·국인·원수인·칙명인 및 기타 왕권 표시의 인장.

둘째, 어보·역대 군주가 사용하던 인장을 비롯하여 세자인·군방인·왕후인·비빈인.

셋째, 종실인·빈방·귀인방·공주·옹주 등 부녀자가 사용하던 인장.

넷째, 관인·각 판서와 공판 및 기타 상하 관리인·각 관청인 등이 있다.[17]

이 시대 관인의 형식상의 특징을 살펴보면,

첫째, 관인의 제작은 반드시 상서원에서 주조하여 하부기관에 내려 주었고,

둘째, 인장의 형태는 정방형이 대부분이고 약간의 장방형이 존재하며,

셋째, 인문의 형태는 명·청의 영향으로 장식적이고 도안적인 구첩전 일색이다.

넷째, 인재는 대부분 동 또는 철을 사용하였으나 국새는 옥을, 어보류는 금이나 은 또는 도금한 것을 썼음을[18] 알 수 있다.

조선시대의 사인은 일반 백성들 사이에서 일반화되어 사용되었으며, 인의 재료도 돌·상아·나무·동 등 여러 종류이며, 인의 형식은 방형·장방형·원형·잡형 등이 있다. 인의 체제는 일면인·양면인·자모인·오면인·육면인·거인 등으로 다양하며, 인문의 자체 또한 고전古錢·무전繆篆·구첩전九疊篆이 대부분이며, 충서蟲書·어서御書·조서鳥書 등의 별체도 있으며, 간혹 예·해·행서도 보인다.

17) 김청강, 「한국전각 인장론」, 월간문화재 4월호, 1975, pp.18-19.
18) 김양동, 앞의 논문, p.35.

인문의 종류도 다양하여 성명인·표자인·별호인·관직인·제관인·총인·서간인·사구인·길어인·잡인·화압인 등이 있다. 그러나 청대의 금석학과 고증학이 도입되기 전까지는, 인장이 예술적인 차원에서 새겨졌다고 볼 수 없으며, 인문의 구성과 기괴한 형태를 내세워 문자의 형태를, 마음대로 일그러트리고 굽혀서 그 격을 상실하고 있음을 볼 수 있다. 이 당시에는 한인漢印 이나 진전秦篆 이전의 고새를 보지 못했던 시기로, 어떤 독창적인 인장의 세계를 구축한다는 것이 당연히 어려웠을 것이라고 생각한다. 또한 조선사회는 유교사회로 문인 묵객들이 스스로 자각을 하기 이전까지는 인을 장인의 손에 맡겨 새겼기 때문에, 어떤 자법의 연구나 미적인 요소를 추구하여 각을 하지 않아 이러한 결과를 낳게 되었다고 생각한다.

전각에 대한 인식이 부족했고, 폐쇄된 상황 속에서도 나름대로 각의 세계를 구축했던 전각가들은 있었으며, 임난(16세기말) 이후의 미수眉叟 허목許穆(1595-1682)은 전서 전각에 능하였는데 그의 독특한 서체는 조선 중기 서예계와 전각계에 많은 영향을 주었고, 17세기에 이르러서는 학자인 홍석구洪錫龜(1621-1679)[19]에 의한 자각 작품인 93과가 남아 있어, 인장에 대한 학자들의 관심도를 보여 주고 있으며, 그의 작품 중 「제일강산第一江山」(그림 12)은 매우 회화적이며 현대적인 감각이 엿보이는 작품이라 할 수 있다. 홍석구는 인장의 개념을 넘어 전각을 예술적 차원으로 승화시킨 인물이라 생각되어 진다.

그러나 18세기에 이르러서도 조선의 인장계는 청대의 인단이 문팽과 하진의 완파가 쇠퇴하고 정경을 비롯한 서령팔가의 절파도 쇠퇴한 후, 등석여鄧石如의 등장으로 필법과 각법이 상응하여 신선한 풍미가 넘치는 등파가 형성되어, 많은 전각가들이 배출되고 개성이 넘치는 각풍으로 일세를 풍미하는 것과는 달리, 인을 전신 표시의 기능적인 인식만으로 대하였으며, 선대 고인을 존물로 여기어 아끼고 중요시 여기며 수장하는 정도의 수준이었다.

이 시기에 문헌상으로 인각을 하였다고 전하는 사람은 능호관凌壺觀 이인상李麟祥(1710-1760)(그림 13)·표암豹菴 강세황姜世晃(1713-1791)(그림 14)·기산綺山 유한지兪漢

19) 홍석구 : 자는 국보國寶, 호는 동호東湖, 구곡산인九曲山人이라 하였으며, 특히 전서를 잘 썼고 최초로 인장을 예술적 미의 세계로 인식한 인물이라 평가 받고 있다. 홍석구의 인은 현재 남양 홍씨 대종중에서 보관하고 있다.

그림 12. 홍석구 각,
<제일강산第一江山>

그림 13. 이인상 각,
<원영元靈>

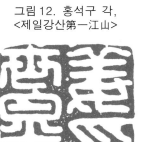

그림 14. 강세황 각,
<강세황인姜世晃印>

그림 15. 유한지 각,
<미상>

그림 16. 유춘주 각,
<유춘주인兪春柱印>

그림 17. 김정희 각,
<침사한조沈思翰藻>·<국동왕근國東王槿>

芝(1760-1834)(그림 15)·지산芝山 유춘주兪春柱(1762-1838)(그림 16) 등이 있으나, 측관이 되어 있지 않아 실인을 지적해 내기가 곤란하다. 이렇게 전각에 대하여 눈을 뜨지 못한 때에 전각에 대한 체계를 바로 잡아준 사람이 추사 김정희(그림 17)이다.

추사는 그의 부친 김노경을 따라 금석학과 고증학이 한창 유행하던 청에 들어가 당시의 대학자인 옹방강과 완원의 영향을 크게 받고, 이들 학문에서 얻은 자학과 진한의 서법, 인장에 대한 지식으로 추사체를 이룸과 동시에 전각 발전에 시금석을 만들어 전

각을 예술로서 인식하고 제작하였다. 추사의 문하에는 김석경·오규일 등의 전각가가 있으며, 오세창의 『근역서화징』의 기록에 의하면 오규일의 전각작품은 18과의 인영이 남아 있는 것으로 되어 있다. 특히 오규일은 추사의 유배지까지 인을 찍어 보내어 가르침을 받았음이 『완당집』의 서간[20]을 통하여 볼 수 있다.

그 이후 우선藕船 이상적李尙迪(1804-1865)이 출현하여 많은 작품(그림 18)을 남기었으며,(『근역인수』에 최다 인영이 실려 있음) 19세기 후반과 20세기 초에 활동한 전각가로는 몽인夢人 정학교丁鶴敎(1864-1914)(그림 19)·해관海觀 유한익劉漢瀷(1844-1923)·청운靑雲 강진희姜璡熙(1851-1919)·위창葦滄 오세창吳世昌(1864-1953)·성재惺齋 김태석金台錫(1875-1952) 등이 있으며, 이들 중 정학교·유한익·강진희·김태석 등은 고종 때 궁중에 보관하였던 역대 명인이 화재로 타 버리자 헌종 때 완성된 한국 전각사상 최초의 인보인 『보소당인존寶蘇堂印存』[21]을 보고 여러 해에 걸쳐 모각을 하여 놓아 현재에 전하여 지고 있으며, 오세창은 조선왕조 역대 830명의 인영 3,700여 과를 수록한 『근역인수槿域印藪』를 편찬하였다.

그림 18. 이상적, 그림 19. 정학교,
<상적사인尙迪私印> <장춘관長春館>·<정학교인丁鶴敎印>

이때 전각가가 아니면서도 한국 전각 발전에 공헌한 사람은 이용문李容文과 민영익閔泳翊(1860-1914)이다. 이용문은 애인가로 그가 수장하고 있는 인장 370여 과를 찍어 『전황당인보田黃堂印譜』를 편찬하였고, 상해에서 망명생활을 하던 민영익은 오창석과 친분이 두터워 그의 각 300여 과를 받아 귀국하여 한국의 전각발전에 크게 이바지 하

20) 김정희, 『완당선생전집』 상, 신성문화사, 1972, 권4「여오려감규일與吳閭監奎一」.
21) 이는 한국 최초의 인보로서 전6권으로 되어 있으며, 제1권은 한국에 들어온 명·청대의 인을 모은 것이고, 제2권은 헌종의 어인을 모은 것이며, 제3권부터 6권까지는 사구인詞句印과 당대 명사들의 인장을 수록하고 있다. 이 인보는 신자하와 조두순에 의해 간행되었다.

였다.

　　성재 김태석은 중국에서 10여 년 거주하면서 원세개袁世凱 총통의 옥새와 대한제국의 국새를 비롯한 공·사인을 많이 남기었으며, 귀국 후 근엄·정제한 한인풍을 기본으로 등석여의 도법을 표현하여 작품에 임하였는데, 인장에 새긴 연월일·장소·작가의 호까지 측관에 새겨 놓았다. 우리나라에서 인장에 측관을 한 것은 중국의 문팽이 개시한 16세기보다 뒤떨어진 19세기의 일로, 안평대군의 인장을 추사가 간직하고 있다고 새겼던 것이 처음의 일로[22] 이후 김태석에 의해 중국식으로 측관을 하게 되어 누가 각을 했는지 정확한 파악을 할 수 있게 되었을 뿐만 아니라, 인장의 측면을 이용하여 예술적인 표현 영역을 넓혀 갔다. 한편 김태석과 쌍벽을 이룬 오세창은 일본에 망명 중 일본식 도풍을 근대 한국 전각계에 도입하였으며, 1968년에 『근역인수』를 발행하여 한국 전각연구에 귀중한 자료가 되고 있다.

　　이후 1971년 문화재 관리국에서 나온 『고궁인존古宮印存』과 1973년에 나온 『완당인보阮堂印譜』가 있으며 전각가로는 설송雪松 최규상崔圭祥·무허無虛 정해창鄭海昌·운해雲海 민택기閔宅基·기원綺園 이태익李泰益 외에 다수가 있으며, 문인 여기의 취미로 전각을 한 사람은 우향又香 정대유丁大有·심전心田 안중식安中植·채원蔡園 정병조鄭丙朝·해강海岡 김규진金圭鎭·우당愚堂 유창환兪昌煥 등이 있으며, 1935년 북경에서 유학하다가 귀국한 청강晴江 김영기金永基에 의해 제백석齊白石의 각풍이 국내에 유입되게 되었다. 또한 청강에 의해 전각에 대한 이론이 최초로 발표되고 '한국전각협회(추후 한국전각학회)', 회정 정문경 주도의 '한국전각학연구회' 등 전각 모임체가 만들어지면서 전각에 대한 사회적인 인식이 높아지게 되었으며, 근래에 들어서는 대한민국미술대전, 동아미술제 등의 각종 공모전에 전각이 서예분야에 포함되었으며, 또한 대학에 서예과가 창설되면서 전각 발전의 새로운 계기가 되고 있다.

5) 근·현대 전각의 전개

　　19세기 추사 김정희의 전각예술에 대한 계몽과 전각가 양성, 연행 사신을 통한 다양한 자료의 수입과 기량 연마를 통해 20세기 전각예술 발전의 토대가 마련되었다.

22) 김청강, 「한국전각인장론」, pp.19-20.

특히 운미 민영익(1860-1914)에 의해 상해에서 오창석(1844-1927)과의 교유를 통해 그의 인장 300여 과가 국내에 유입되고, 이 시기에 이용문이 자신의 인장과 민영익의 인장을 중심으로 1928년에 편찬한『전황당인보田黃堂印譜』는 현대 전각 발전에 많은 영향을 주었으며, 아울러 위창 오세창(1864-1953)에 의해 한국서화사의 체계를 세운『근역서화징槿域書畵徵』과 인장을 집대성한『근역인수槿域印藪』는 근·현대 전각 발전에 큰 공헌을 하였다.

현대 전각은 회정 정문경이 1969년에 설립한 '한국전각학연구회'와 청강 김영기에 의해 1974년에 설립된 '한국전각협회'의 활동으로 발전의 계기가 되었으며, 한국전각협회는 그 뒤 여초 김응현에 의해 1977년 '한국전각학회'로 명칭을 개칭하여 많은 국제전과 회원전을 통해 발전하고 있다.

한편 1980년대 이후 '대한민국미술대전'과 '동아미술제' 등 각종 공모전에 전각이 서예 분야에 포함 되었으며, 대학에 서예과가 창설되면서 전각 발전의 새로운 계기가 되고 있다.

다음은『한국인과 인장』[23)에 실린 근·현대에 활동한 전각가의 약력과 작품이다.

- 위창葦滄 오세창吳世昌 (1864-1953)

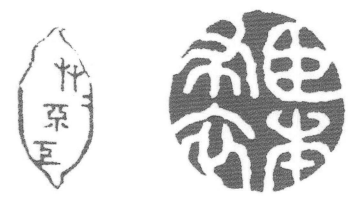

그림 20. 오세창, <초초불공艸艸不工>, 개인 소장. <신본포의臣本布衣>, 개인 소장

23) 이석규,『2011 한양대학교박물관 춘계특별전 한국인과 인장』, 한양대학교 박물관, 2011, pp.78-122.

오세창의 자는 중명仲銘, 호는 위창, 본관은 해주海州이다. 3·1운동 민족대표 33인 중한 사람으로 추사의 학맥을 이은 역매 오경석의 아들이다. 서화 감식에 뛰어난 안목을 지녔으며, 전각에 많은 관심을 두었다. 그의 본격적인 전각수업은 그가 39세인 1902년부터 5년간 일본에 망명하여 그들의 각풍을 습득한 이후이다.

인문의 서체는 한 대의 인전印篆과 무전繆篆이지만, 금문·갑골문·와당문을 비롯하여 각체에 이르기까지 다채롭다. 저서로는『근역서화징槿域書畵徵』·『근역인수槿域印藪』·『근역서화휘槿域書畵彙』등이 있다. 특히 한국 전각사에 귀중한 자료인『근역인수』는 우리나라 역대 서화가와 학자들의 인장과 본인의 자각 등 총 856명의 3,912과의 인영이 실려 있다.

위창의 인보로는『찬화실인보粲花室印譜』·『철필잔영鐵筆殘影』·『오씨단전吳氏丹篆』·『위창인보葦滄印譜』등이 있다.

- 성재惺齋 김태석金台錫 (1875-1953)

김태석의 자는 공삼公三, 호는 성재, 본관은 경주이다. 오세창과 더불어 한국 근대 전각계의 쌍벽이다. 중국에 18년간 체류하면서 많은 활동을 했는데, 1912년 중화민국 초대 총통인 원세개袁世凱로부터 재능을 인정받아 국새國璽를 새기고, 그의 서예 고문을 지냈다. 1938년부터 7년간 일본에 체류한 후, '대동한묵회大同翰墨會'를 조직해 서예와 전각을 통해 후학 양성에 힘썼다. 그는 기본적으로 진·한인을 학습 하였으며, 한국에 측관의 기법을 전수하였고, 그의 인보로는『남유인보南遊印譜』·『승사인보乘槎印譜』·

그림 21. 김태석, <김태석인金台錫印>·<성재惺齋>, 국립민속박물관 소장

『동유인보東遊印譜』 등이 있다.

● 설송雪松 최규상崔圭祥 (1891-1956)

최규상의 자는 백심伯心, 호는 설송으로 전북 김제 출신이다. 성리학자이자 명필인 석정 이정직 문하에서 한학과 서예를 배웠다. 이후 성재 김태석에게 서예와 전각을 사

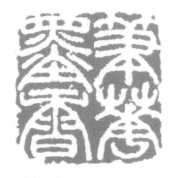

<필화묵향筆華墨香>, 개인소장.

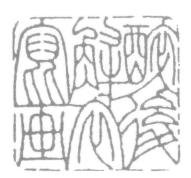

<취후해의사화醉後解衣寫畵>, 개인소장.

그림 22-1. 설송 최규상의 인장

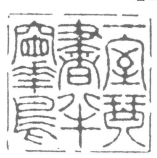

<일실금서반창화조
一室琴書半囱花鳥>

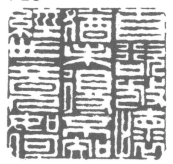

<자욕방회유미득부지경세경여하
自欲妨懷猶未得不知經世竟如何>

그림 22-2. 설송 최규상의 인장

사 했으며, 성재로부터 소질을 인정받아 총애를 받았다. 1931년 제10회 조선미술전람회에 입선하였으며, 56세에 대동한묵회에 참여하였고, 만년에는 전주에서 한묵회를 창설하여 후진을 양성하였다.

• 석불石佛 정기호鄭基浩(1899-1989)

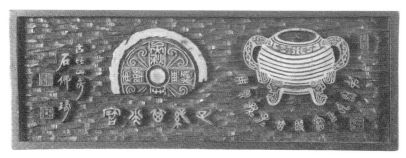

그림 23. 정기호, <목전각>, 한상봉 소장

정기호의 호는 석불이며, 경남 창원 출생이다. 마산과 부산에서 활동했으며, 서각으로 유명하다. 그는 옛 기물, 와당 등에 다양한 문자와 그림 등을 전각기법으로 새겨 이를 목전각이라 칭했다.

● 기원畸園 이태익李泰益(1903-1975)

이태익의 호는 기원이다. 그는 오창석의 서와 전각에 관심을 두고 천착하였다. 그는 1924년부터 16년간 중국 남방을 왕래하며 서・화에 관심을 기울여 많은 것을 섭렵하였고, 특히 오창석의 전각에 매료되어 창고하고 운치 있는 각풍을 이루었다. 인보로는 1973년에 발행한 『기원인존畸園印存』이 있다.

● 석봉石蜂 고봉주高鳳柱(1906-1993)

고봉주의 자는 자위子緯, 호는 석봉으로 충남 예산 출생이다. 독학으로 서예와 전각을 시작하여 19세에 일본으로 건너가 일본대학 사회학부에 입학하였으며, 27세인 1932년 북전정천래北田井天來(1872-1939)에게 서예와 전각을 사사했으며, 31세엔 오창석의 제자 하정전려河井荃廬(1871-1945) 문하에서 전각을 배웠다. 따라서 그는 일본 전각계에서 유명하였다. 그의 전각은 진한 고법과 금문・고새・봉니를 연마하여 질박 중후한 맛과 고아함을 겸비하였으며, 만년에는 청대 명가를 섭렵하여 작품의 품격을 높였다. 1944년에 귀국하여 1965년 '고석봉서예전각전'을 개최했으며, 몇 차례 일본으로 건너가 서예 전각전을 가졌다. 그의 제자로는 청람 전도진과 석헌 임재우 등이 있다.

그림 24. 이태익, <기원인존畸園印存>, 개인 소장

그림 25. 고봉주, <석봉石蜂>, <봉주지인鳳柱之印>, 개인 소장

- 운여雲如 김광업金廣業 (1906-1976)

김광업의 자는 수덕樹德, 호는 운여, 본관은 연안으로 평양 출신이다. 그는 경성의학 전문학교를 졸업하여 안과의사로 활동하였으며, 1955년 부산에 처음으로 동명서예학원을 개설하여 서예와 전각에 전념하였다. 그의 전각은 주로 목인이 많으며 인보로는 『여인존如印存』이 있다.

그림 26. 김광업, <색즉시공 공즉시색 色卽是空 空卽是色>, 개인 소장

● 무허無虛 정해창鄭海昌 (1907-1967)

정해창은 1929년 개인 사진전과 1941년 개인 전각전을 개최한 다재다능한 예술가다. 보성고보를 졸업하고 일본으로 유학하여 사진을 배우고, 중국으로 건너가 금석학을

그림 27. 정해창, <난정서蘭亭敍>, 개인 소장

배웠으며, 광복 이후에는 불교미술사와 미술평론가로도 활동하였다. 그는 근대 전각의 양대가인 오세창과 김태석을 사사하여 단아한풍의 각을 하였다.

- 검여劍如 유희강柳熙綱 (1911-1976)

그림 28. 유희강, <소완재주인蘇阮齋主人>,
개인 소장

유희강의 호는 검여·소완재주인·불함도인 등 이다. 그는 인천 출신으로 어려서 한학을 배우고, 명륜전문학교를 마쳤다. 1939년 중국으로 건너가 북경의 동방학회에서 서화와 금석학을 연구하였으며, 광복 이후 인천박물관장 등을 역임하였다. 한편 국전 심사위원을 역임하며 서예·전각에 전념하였으며, 1969년에는 뇌출혈로 오른손 마비로 병마를 극복하며 검여좌수체를 구사하였다. 그의 제자로는 남전 원중식, 송천 정하건 등이 있다.

- 심당心堂 김재인金齋仁 (1912-2005)

김재인의 호는 심당이며, 강원도 양구 출신이다. 그는 한글 궁체 보급에 앞장섰던 남궁억에게서 서예를 배웠으며, 김태석으로부터 서예와 전각을 사사하였다. 그는 한국전각협회 창립회원이며 제2대 회장을 역임하였으며, 『대동인보』 발간에 기여했으며, 1979년 최초의 전각 공모전인 동아미술제 전각부 심사를 역임했다.

- 학정鶴汀 백홍기白洪基 (1913-1990)

백홍기의 호는 학정이며, 전북 전주 출신으로 일찍이 상경하여 서울에서 활동했다.
1964년 국전에 입상하여 1976년부터 국전 초대작가로 활동하였으며, 전서와 전각에 일가를 이루었다.

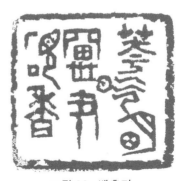

그림 29. 김재인,
<불고암주인不孤庵主人>

그림 30. 백홍기,
<화기명창필연향華氣明窓筆硯香>

● 시암時菴 배길기裵吉基 (1917-1999)

배길기는 경남 창원 출신으로 일본대학 법학과를 졸업한 뒤 동국대학교 교수와 예술원 회원을 역임했으며, 평소 소전小篆을 바탕으로 한 23여방의 전각 작품을 남기고 있다. 그는 일본 유학을 통해 하정전려河井筌廬와 청나라의 조지겸과 오창석의 영향을 받았고, 그의 전서와 전각 작품은 군더더기 없는 청아한 맛이 난다. 문하로는 박영진·선주선 등이 있다.

그림 31. 배길기, <배길기인裵吉基印>·<시암時盒>, 한양대박물관 소장

● 청사晴斯 안광석安光碩 (1917-2004)

안광석의 호는 청사이며, 경남 김해 출신이다. 동래 범어사 불교전문학교를 졸업하고, 오세창에게 서예와 전각을 사사하였으며, 중국의 동작빈董作賓(1895-1963)에게 갑골학을 배웠다. 그는 모든 서체에 능하였으며, 특히 한인·새인·무전·조충전 등에도 조예가 있었다. 전각집으로 『이여인존二如印存』과 『법계인류法界印留』가 있다.

그림 32. 안광석, <이여인존二如印存>, 개인 소장

● 한면자寒眠子 석도륜昔度輪(1919- 2011)

석도륜은 호가 한면자이며, 본관은 월성, 부산 출신이다. 그는 1948년 해인사 백련선원에서 참선을 수행하고, 6·25이후부터 1960년대까지 부산 범어사에 머물렀다. 그 이후 동아일보 등에 평론을 기고하는 등 미술평론가로 활동하였으며, 1984년에는 독일 카셀예술대 초빙교수로 서화학을 강의하였으며, 일본에서 석정쌍석·하정전려 등에게 영향을 받아 일본풍의 자유로운 장법과 호방한 인풍을 남겼다. 문하로는 이은숙·진영근 등이 있다.

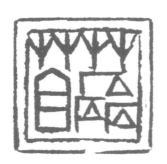

그림 33. 석도륜, <뢰차>·<이십구도뢰차>

- 철농鐵農 이기우李基雨 (1921-1993)

이기우의 자는 태섭, 호는 철농, 서울 출신이다. 무호 이한복과 오세창 그리고 일본인 반전수처飯田秀處 등에게 서예와 전각을 사사하였다. 그는 주로 개인전을 통해 독창적인 작품세계를 발표하였다. 1955년 이후 8회에 걸쳐 전시회를 가졌으며, 1972년 발행한 『철농인보鐵農印譜』에 그의 많은 작품이 수록되어 있다. 그의 제자로는 윤양희·김양동·황창배 등이 있다.

그림 34. 이기우,
<유능제강柔能制强>, 개인 소장

그림 35. 이기우,
<철농인보鐵農印譜>, 개인 소장

- 회정襄亭 정문경鄭文卿 (1922-2008)

정문경의 호는 회정·몽백夢白이며, 충남 청양 출신이다. 서울의전을 졸업 하였으나 전각에 심취하여 의사직을 그만두고 활발한 작품 활동을 하였다. 중국의 제백석을 정신적으로 사숙하여 일가를 이루었다. 그의 전각은 제백석풍에 고새의 영향을 받아 풍격있는 각을 구사하였으며, 우리나라 고인의 인뉴의 각법과 그 조형성을 체계화하는데 심혈을 기울였다. 1969년 '한국전각학연구회'를 창립하여 후진양성에 앞장섰으며, '전연대상전'을 개최하여 전각의 보급은 물론, 국제전을 비롯하여 다양한 행사를 통해 전각의 발전에 크게 기여하였다.

저서로는 『인각교범印刻敎範』이 있으며, 『정문경인집』이 전한다. 그의 문하로는 정충락·정병례·이승호·조수현 등이 있다.

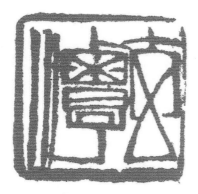
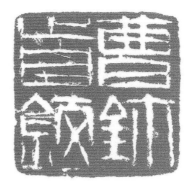

그림 36. 정문경, <현담玄潭> · <조수현새曹首鉉璽>, 개인 소장

● 여초如初 김응현金膺顯(1927-2007)

김응현의 자는 선경, 호는 여초, 본관은 안동이며, 서울 출신이다. 동방연서회 회장과 한국전각학회 회장, 그리고 국제서법예술연합한국본부 이사장 등을 역임하였다.

그는 가학으로 한학과 서예를 익혔으며, 전각은 『전황당인보』와 중국의 여러 자료를 참고하여 독자적으로 연마하였으며, 진·한인을 근본으로 하여 글씨로서 인장에 들어간다는 '이서입인以書入印'의 학습방법을 취했다. 그의 저서로는 『서여기인書與其人』과 『김응현인존』 등이 있다. 제자로는 여원구와 권창륜 등이 있다.

그림 37. 김응현, <양소헌養素軒> · <예천법가醴泉法家>, 개인 소장

다음은 근·현대 전각관련자료 출판 내역과 근·현대 전각가의 계보이다.
고재식의 한국 전각사개관에 실린 표 1·2를 참고하였다.

연도	편저자	서명	출판사
1900	오세창吳世昌	찬화실인보粲花室印譜	
1908	김태석金台錫	승사인보乘槎印譜, 청유인보淸遊印譜	
1910	오세창吳世昌	철필잔영鐵筆殘影	
1928	이용문李容汶	전황당인보田黃堂印譜	
1929	오세창吳世昌	위노인고葦老印槁	
1930	오세창吳世昌	오씨단전吳氏丹篆	
1931	김태석金台錫	남유인보南遊印譜	
1937	오세창吳世昌	근역인수槿域印藪 원고 완성	
1941	정해창鄭海昌	수모인정해창서도전각전水母人鄭海昌書道篆刻展	
1943	김태석金台錫	성재수집한국명사인보惺齋蒐集韓國名士印譜	
1944	김태석金台錫	동유인보東遊印譜	
1955	이기우李基雨	철농전각소품전鐵農篆刻小品展	
1966	김광업金廣業	여인존如印存	
1968	오세창吳世昌	근역인수槿域印藪	국회도서관
1969		한국전학학연구회 창립 : 정문경	
1970	안광석安光碩	판각서예전板刻書藝展	
1971	문화재관리국 장서각	고궁인존古宮印存	
1972	이기우李基雨	철농인보鐵農印譜	
1972	이태익李泰益	기원인존畸園印存	보진재
1973	문화재관리국 장서각	완당인보阮堂印譜	
1974		한국전각협회 창립 : 김영기	
1975	이조회화李朝繪畵 별권 : 인보		지식산업사
1976	한국전각협회	대동인보大東印譜	인전사

1977	이기우李基雨	철농이기우서예전각전 鐵農李基雨書藝篆刻展	
1977	안광석安光碩	법계인류法界印留	
1978	정기호鄭基浩	석불전각집石佛篆刻集	바른손
1978	이가원李家源 한국전각학연구회	정암인보貞盦印譜	인전사
1978		한국서화가인보	지식산업사
1978	동아일보사	동아미술제 : 서예·전각·문인화 포함	1979 개최
1979	김응현金膺顯	여초인존如初印存	일심서예
1983	정문경鄭文卿	정문경인집鄭文卿印集	한국전각학연구회

표 21 근·현대 전각자료 출판내역(이석규, 앞의 책, 한양대학교 박물관, 2011, p.150)

1세대	2세대	3세대
이정직李定稷(1842-1910)	이광열李光烈(1885-1966) 최규상崔圭祥(1891-1956)	
김태석金台錫(1875-1953)		
오창석吳昌碩(1844-1927)■	이한복李漢福(1897-1940)	
중국만주봉천서탑전각 中國滿洲奉天西塔篆刻▲	정기호鄭基浩(1899-1989)	김재화金在化 (1918-1998)
오창석吳昌碩(1844-1927)■	이태익李泰益(1903-1975)	
북전정천래北田井天來 (1872-1939)▲ 하정전려河井筌廬 (1871-1945)▲	고봉주高鳳柱(1906-1976)	임재우林裁右(1947-) 전도진田道鎭(1948-)
가등도반加藤刀半▲	김광업金廣業(1906-1976)	
김태석金台錫(1875-1953)	정해창鄭海昌(1907-0967)	
김규진金圭鎭(1868-1933)◆	민택기閔宅基(1908-1936)	
김규진金圭鎭(1868-1933)◆ 제백석齊白石(1860-1957)▲ 육화구陸和九(1883-1958)▲	김영기金永基(1911-2003)	
최규상崔圭祥(1891-1956)	유희강柳熙綱(1911-1976)	원중식元仲植(1941-)●
김태석金台錫(1875-1953)	김제인金齊仁(1912-2005)	
최규상崔圭祥(1891-1956)	백홍기白洪基(1913-1990)	
하정전려河井筌廬 (1871-1945)▲	배길기裵吉基(1917-1999)	박영진朴榮鎭(1948-) 선주선宣柱善(1953-)

오세창吳世昌(1864-1953) 이한복李漢福(1897-1945)	안광석安光碩(1917-2004)	
	이기우李基雨(1921-1993)	윤양희尹亮熙(1942-) 김양동金洋東(1943-) 황창배黃昌培 (1947-2001)
제백석齊白石■	정문경鄭文卿(1922-2008)	정충락鄭充洛 (1944-2010)● 정병례鄭炳禮(1948-) 조수현曺首鉉(1948-) 이숭호李崇浩(1950-)
석정쌍석石井雙石 (1873-1971)■ 하정전려河井荃廬 (1871-1945)■	석도륜昔度輪(1919-2011)	이은숙李殷淑 (1953-) 진영근陳永根 (1958-)
소택정小澤正	김봉근金鳳根(1924-)	
손재형孫在馨(1903-1981)◆	정환섭鄭桓燮(1926-2010) 최정균崔正均(1924-2001)	
일본 유학	박태준朴泰俊(1927-2001)	
가학 및 독학	김응현金膺顯(1927-2007)	여원구呂元九(1932-)
		권창륜權昌倫(1938-)
	중국 유학	김태정金兌庭(1938-)
송성용宋成鏞(1913-1999)◆	이대목李大木(1926-2002)▲	박원규朴元圭(1947-)●

표 22 근·현대 전각가 계보(이석규, 앞의 책, 한양대학교 박물관, 2011, p.151)

* 2-3세대 수록 작가는 1976년에 간행된 『대동인보』를 기준으로 하였다.

* ■ : 사숙私淑

 ▲ : 외국 작가 사사私事

 ● : 『대동인보』에는 수록되지 않았으나 계보 파악을 위해 제시한 작가

 ◆ : 전각을 한 기록은 없으나 사승 관계를 파악하기 위해 제시한 작가이다.

* 3세대에 속하더라도 연령이 65세 미만이거나, 4세대에 속하는 작가는 수록하지 않았다.

3. 전각 단체의 활동

<한국전각학연구회>는 1969년 회정 정문경의 주도로 연구회를 설립하여 '전연대상전'과 '회원전'을 주기적으로 개최하여 전각 보급은 물론 '국제전각교류전'을 통해 전각의 활성화와 저변 확대에 공헌하였다.

다음 <한국전각협회>는 1974년 청강 김영기에 의해 협회를 설립하고, 1975년 철농 이기우, 1976년 심당 김제인의 주도로 '대동인보'를 발간하였고, 1977년 여초 김응현에 의해 <한국전각학회>로 명칭을 개칭하여 '회원전'과 '국제전'을 꾸준히 개최하여 한국 전각의 위상을 높였으며, 1998년 구당 여원구, 2001년 제7대 회장으로 초정 권창륜이 취임하여 국제교류전과 회원 작품집 '인품'을 발간하였다. 2013년 잠시 원중식이 맡은 다음 <한국전각협회>로 명칭을 환원하고 이어 하석 박원규가 승계하여 활동하고 있다.

이 외에도 호남권에 <남도인사>, 중국 유학생들이 중심이 되어 활동하는 <연경학인>, 진영근 주도의 <산석도반>, 부산지역의 <부산전각회> 등의 그룹이 전각의 다양한 내용을 펼치고 있다. 아울러 여류 전각가로 어라연 김현숙·돌꽃 김내혜 등이 활동하고 있는데, 특히 김내혜는 대학과 대학원에서 전각의 이론과 실기를 터득하여 개인전과 '좀 더 심각한 순간' '낮은 골짜기' 등의 저술을 통해 전각의 심오한 세계를 펼치고 있어 주목된다. 아울러 한글전각에 대한 관심과 호응을 기대해 본다.

4. 마무리 글

앞에서 전각의 개념과 한국의 전각사에 대해 간략히 살펴보았다. 특히 근현대에 <한국전각학 연구회>와 <한국전각협회>를 통해 전각의 보급과 발전에 기여 하였으며, 1980년대 이후 각종 공모전에 전각분야가 신설되어 전각 인구의 저변 확대와, 1989년 이후 대학에 서예과가 신설되고 정규교과로 개설되어 젊은 학생들의 전각에 대한 관심과 연구는 참신한 작가를 배출하는 계기가 되었다.

아울러 중국과 일본등 이웃국가와 교류전 또한 활발하여 한국의 전각 문화가 크게 고양되기를 희망한다.

이를 요약하면 "동양 예술의 꽃이요, 방촌 속에 우주심을 넣는 극히 미미하면서도 한 인간을 대변하고 한 국가의 상징물인 어보의 숭고함을 나타내는 전각예술이 한 차원 높게 펼치기를 바란다〔동양예술정화 방촌중우주심 일개인대변 일국가상징 다양전개기원 東洋藝術精華 方寸中宇宙心 一個人代辯 一國家象徵 多樣展開祈願〕."라고 할 수 있다.

한국 전각사 한·영 요약문

한국의 전각역사는 고조선 때 천부인天符印으로부터 비롯되었다. 이후 왕에서부터 서민에 이르기까지 인장문화는 생활 깊숙이 자리하고 있다. 그러나 조선 후기 중국의 영향을 받아 서화의 한 분야로 자리 잡으며 많은 발전을 보이고 있다. 근대에 활동한 전각가는 오세창·김태석·최규상·이기우·정문경·김응현 등이다.

요약하면 "동양 예술의 꽃이요, 방촌 속의 인장문화는 국가의 상징인 어보와 개인의 표식으로 대신 한다. 이러한 고귀한 예술이 차원 높게 펼쳐지기를 바라며, 동양예술정화東洋藝術精華 방촌중우주심方村中宇宙心 일개인대변一個人代辯 일국가상징一國家象徵 다양전개기원多樣展開祈願"이라 소망한다.

The History of Korean Seal Engraving
<Abstract>

The history of Korean seal engraving originated from the Heavenly Mark Seal (*cheonbu-in*) of the Ancient Joseon. From that time, from a king to common people, the culture of seal has rooted deep in daily living. However, by the influence of China in the late Joseon, it was taken as a field of painting and calligraphy, having shown a lot of development. Oh Se-chang, Kim Tae-seok, Lee Gi-wu, Jeong Mun-gyeong, and Kim Eung-hyeon worked in modern times as seal engravers.

In summary, the culture of seal engraving in a small square, which is a flower in the Oriental art, was used as a king's seal, symbol of a nation, or individual signature. I hope that such a noble art will be stretched out to a much higher level.

<참고문헌>

1. 단행본류

김정희, 『완당선생전집』 상, 신성문화사, 1972.

조수현, 『한국금석문 법서선집1-10』, 이화문화출판사, 2003.

조수현, 『현담인보 중용·금강경·도덕경의 전각세계』, 원광대학교출판국, 1998.

진태하, 『동방문자 뿌리』, 이화문화출판사, 1996.

운초 계연수 편저, 안경전 역주, 『환단고기』, 상생출판, 2012.

2. 자료

국립중앙박물관, 「문자, 그 이후 한국고대 문자전」, (주)통천문화사, 2011.

김응현, 『한국의 미, 서압과 인장』, 중앙일보사, 1985.

_____, 『한국의 인장』, 국립민속박물관, 1987

심대훈, 『갑골문』, 믿음사, 1990.

이석규, 『한국인과 인장』, 한양대학교박물관, 2011.

3. 논문류

김양동, 「관인에 나타난 한국의 문자 형태에 대한 고찰」, 한글날 기념학술대회 논문, 1993.

김청강, 「한국전각 인장론」, 월간문화재 4월호, 1975.

유재학, 「낙랑와전 명문의 서예사적 고찰」, 홍익대학교대학원 석사논문, 1988.

정동찬, 「우리나라 선사바위 그림의 연구」, 연세대학교대학원, 1986.

조수현, 「고운 최치원의 서체특징과 동인의식」, 한국사상문화학회50집, 2009.

후 기

　을미년(2015) 5월 푸르름으로 물든 싱그러운 계절이다. 금년은 선친이신 경산님 (1915-1998)께서 탄생 100주년이 되는 해 이다. 평생 원불교 일과 문중 일에 힘쓰다 가셨기에 고향 선산에 조그마한 추모비를 세워 드렸다. 그리고 금년 설 즈음 모친이신 모타원님(1918-2015)께서 98세를 일기로 열반에 드셨다. 부친께서 손수 지으시고 2층을 올려 제 서재로 쓰시게 하신 주택에서 만년에 조촐히 모시고 살다가 열반 이후 아파트로 이사하여 생활하게 되었다. 노모님 방 앞 베란다 공간에, 작은 책상을 마련하여 새벽이면 일과처럼 돌을 새겼다. 어느 날 한참을 보시던 노모께서 '어깨 아프겠구나' 하시며 걱정해 주시던 그 말씀이 이제 가슴 아린 추억으로 남는다.

　교수로 재직하면서, 한국서예의 정체성에 대한 의문을 가지고 있던 터라, 생각은 가장먼저 한국 서예의 이론적 체계였다. 나의 연구 논문 등이, 한국 서예의 범주를 크게 벗어나지 않은 것은 오직 한국 서예의 정체성을 이론적으로 세우는데 두었기 때문이다. 정년을 하고 나서야 그간 20여 년 준비해온 자료를 통해 『한국서예문화사』란 책의 집필을 겨우 마치게 되었다. 그 후 문서고에 묻어둔 인장들을 꺼내어 다시 정리하던 날 불현 듯 자애스런 부모님 생각이 가슴을 촉촉하게 적신다.

　이번 두 번째 출간하는 인보집을 『마음과 역사를 담은 전각세계』라는 이름으로 정하였다. 그간 자식에게 쏟아주신 큰 은혜에 작은 마음을 담아 부모님 영전에 올리오니 조감하시기 바란다.

<div align="right">

을미 2015년(원기100) 5월　길일

소자 수현 올림

</div>

현담 조수현

玄潭 曺首鉉 Cho Soo-Hyun
(법명: 대성大性 법호: 가산可山)

1948년 전남 영광에서 태어나 원불교 가문에서 자랐으며, 원광대학교와 동 대학원에서 불교학을 전공하여 철학박사 학위를 받았다.

1986년 대학원 석사논문으로 「한국서예의 사적 고찰」 이후 「한국고대 3국의 금석문 서체의 특징」, 「고운 최치원의 서체특징과 동인의식」 등의 논문이 있으며, 저서로 현담인보 『중용·금강경·도덕경의 전각세계』와 『한국 금석문 법서 선집』(1-10), 『한국서예문화사』, 현담인보Ⅱ 『마음과 역사를 담은 전각세계』 등이 있다.

1993년 첫 개인전(백악미술관), 2003년 파리 한국문화원 초대전 등 3회의 개인전과 4회의 초대전을 통해 '한국서예의 원류와 맥'이란 주제로 작품 활동을 하고 있다. <원광대학교박물관>·<성균관대학교박물관>·<전북도립미술관>·<훈산학원>·<뉴욕 원다르마센터> 등에 작품이 소장되어 있다.

그동안 원광대학교 서예과 교수, 동 박물관장, 한국서예학회 회장, 세계서예전북비엔날레 조직위원, 전북문화재 위원, 전북박물관미술관협회 회장, 한국전각학회 부회장 등을 역임하였으며, 원광대학교 학술공로상, 원곡서예 학술상을 수상하였고, 2013년 2월 정년을 맞이하였다.

현재 원광대학교 명예교수와 한국서예사 연구원장으로 활동하고 있다.

저자 E-mail: hyundam7@hanmail.net

Hyundam, Cho Soo-Hyun
(Dharma Name: Daesung, Dharma Title: Gasan)

Cho Soo-hyun was born at Yeonggwang, Jeolla-namdo in 1948, and was raised in a *Won*-Buddhist family. He majored in Buddhism at Wonkwang University and graduate school at the same college, receiving a Ph. D. degree.

After his *Historical Consideration on the Korean Calligraphy* dissertation for master's degree at a graduate school in 1986, he wrote *Calligraphy Script Features of Stone Inscriptions in Korea's Ancient Three Kingdoms*, and the *Characteristics of Goun, Choe Chi-won's Calligraphy Script and His Consciousness as a People in the East Nation* [Korea]. He wrote the books *Seal Engraving World of the Zhongyong, the Diamond Sutra, and the Daodejing*, as the book of seal impressions by Hyundam (Hyundam-inbo), the *Selected Collection of Calligraphy Copybooks of Korean Stone Inscriptions* (*han'guk-geumseokmun-beopseo-seonjip*, vol. 1-10), the *History of Korean Calligraphy Culture*, and the *Seal Engraving World Containing the Mind and History*, as the second book of seal impressions by Hyundam.

He is doing work as a lineage of Korean calligraphy through three personal exhibitions, including his first personal exhibition (at the Baegak Art Museum) in 1993, and four invited exhibitions including the exhibition at the Korean Cultural Center in Paris in 2003. His works are possessed by the Wonkwang University Museum, the Sungkyunkwan University Museum, the Jeonbuk Museum of Art, the Hunsan Academy, and the Won Dharma Center at the New York State.

In the meantime he took offices such as professor in the calligraphy department and museum director at Wonkwang University, president of the Korean Calligraphy Academy Club, organizing committee member for the Jeonbuk Biennale of World Calligraphy, committee member for the Jeonbuk properties, president at the Art Hall Association of Jeonbuk Museum and vice president of the Korean Seal Engraving Academy club. He received the academic achievement award from Wonkwang University and the academic award of Won'gok calligraphy. He retired in February, 2013.

Currently he works as a professor emeritus at Wonkwang University and a director at the Research Center of Korean Calligraphy History.

e-mail: hyundam7@hanmail.net

玄潭印譜 II

마음과 역사를 담은 전각세계

2017년 5월 09일 초판1쇄 인쇄
2017년 5월 20일 초판1쇄 발행

저 자 ｜ 조 수 현
영역자 ｜ 류 정 도
발행인 ｜ 김 영 환
발행처 ｜ 도서출판 **다운샘**

05661 서울특별시 송파구 중대로27길 1(오금동)
전화 02 - 449 - 9172 팩스 02 - 431 - 4151
E-mail : dusbook@naver.com
등록 제17 - 111호(1993. 8. 26)

ISBN 978-89-5817-373-1 03620
값 35,000원